天下文化
BELIEVE IN READING

我的大地美術館

臺東藝術、環境與人的對話

在森山海洋間，透過藝術，與土地進行更深層的對話與省思。

目錄

序

在臺東，
找到仰望藝術的光

藝術家———江賢二

　　我在臺東的生活很簡單，每天早上五點鐘起床，吃點簡單的麥片配咖啡當早餐，五點半就抵達工作室，打開巴哈的《郭德堡變奏曲》，然後開始創作；這是我生活的儀式感，持續十六年了。

　　大部分時間，我都是一個人，也許從外人眼光來看，日子過得平淡無奇，但我喜歡安靜，更能享受孤獨，這也是我認為創作者該具備的特質，能沉浸在創作領域裡，關照自己並思考作品要傳達的精神。臺東這片土地，給了創作者很寬廣的創作空間。

　　年輕時的我，喜歡封窗作畫，不讓一絲光線照進畫室，即使回到臺灣也沒有改變。到了臺東就完全不一樣了，我不再緊閉門窗，甚至希望光線愈多愈好，尤其是天氣好、太陽西下接近黃昏的時候，海平面上會浮現淡淡的粉紫色，這是用油墨都調不出的

顏色，是臺東特有的表情。

臺東沒有都市的繁忙與快步調，臺東就是「慢」，這是它的優勢，當萬事萬物都在快速前進的時候，因為臺東的慢，讓人可以用心感受生活，領受天地自然瞬息萬變的美，自由不受拘束，創作靈感也源源不絕，我真的覺得在臺東的藝術家很幸福。

我已經81歲了，還可以做想做的藝術，挑戰沒做過的事情，真的很幸運！而在孕育藝術的過程中，我也很想分享給更多人，因此，即將完工的「江賢二藝術園區」就是我回饋給臺東的作品，希望不只是藝術家、音樂人、作家，所有人都可以走進園區，傾聽微風吹拂椰林的聲音，體會陽光灑落在太平洋海面的美麗光影，感受俯拾皆是的藝術生活，以及臺東的美好日常。

序

聽，臺東說故事

臺東縣縣長——饒慶鈴

我們要和世界做朋友，不只是臺東要走出去，更要讓世界走進來。

所以，對外，我們用南島文化重啟島嶼的聯繫、以文化軟實力重建南島原鄉的脈絡；對內，我們用山海長出來的力量，讓臺東成為一座名副其實的大地美術館：

「藝術搭台・產業唱戲」，打造專屬臺東的慢經濟，我們用慢食節提升在地商家、串聯在地產業，同時結合公部門力量，開辦臺東三大藝術季——縱谷大地藝術季、東海岸大地藝術節及南迴藝術季。

結合藝術與社區營造，成功開啟人與自然、自然與藝術的對話，讓臺東不只是臺東，盡其所能綻放藝術的能量，且順應地方產業特色，產生有共鳴的臺東慢經濟，也是世界級的宜居城市。

「藝術下鄉」，我們積極將藝文活動融入臺東日常，讓臺東16個鄉鎮角落都能是藝文的展場，從臺東藝穗節、臺東藝術節、行動美術館、藝起來我家、那年·我們一起聽的歌……，帶領民眾領略文藝的魅力、感受地方的活力。

　　臺東，這座慢得剛剛好的城市，繽紛多樣的臺東藍，交織成最美的風景，也是臺東這座山海大地美術館源源不絕的創意來源；走進臺東，來聽我們說故事，也說說你的故事，讓我們一起成為這座大地美術館的主角。

楔子

有一座名爲臺東的
大地美術館

臺東，擁有豐富多彩的人文百景，是藝術家源源不絕的靈感來源，
感知季節遞變，連結人與自然共生的關係，
在森山海洋間，
透過地景裝置、音樂演出、戲劇展演、聲光等形式，
讓創作者、旅客及在地居民產生更深層的對話與省思。

　　臺東位於中央山脈嶺脊以東，與海岸山脈平行，南北端斷層
展延，東臨太平洋，海岸線綿延長達 182 公里。整體地勢由西
向東斜傾，呈現南北長、東西窄的地形。兩座山脈峽谷間生成的
縱谷堆積原野，延續到卑南、知本、利嘉等三條溪河出口的沖積
扇，形成臺東主要的平原地帶。

　　臺東全境山脈面積占了 93.68%，有許多重要山嶽，包括大
武山、關山、海諾南山、卑南主山，海拔均在 3,000 至 3,700 公
尺間，皆屬於中央山脈體系；新港山為海岸山脈最高峰，海拔約

▲臺東俯拾皆美，人與自然時時對話。(攝影：陳彥豪)

1,682 公尺。主要河川為卑南溪、知本溪、利嘉溪和太平溪，最大河川為卑南溪，主流全長 84 公里，河川上流多為山谷，坡地陡峭且水勢湍急。

————16 個鄉鎮，16 座大地美術館

依山傍海的 16 個鄉鎮，如同一座巨大的無圍牆博物館，俯拾皆是自然與人文的悸動。

不論是長濱八仙洞、三仙台、都蘭糖廠到加路蘭的東海岸景點，還是關山埡口、霧鹿峽谷、利稻部落等南橫山線，以及金崙大橋、太麻里金針山、多良車站、大武土坂村等南迴山海巡禮；抑或鹿野高台、伯朗大道、池上大波池和武陵綠色隧道等縱谷山巒田野，複雜多變的景觀鑿下東臺灣的輪廓。山谷峻崖的擺震與田間稻穗的晃動，是臺東自然四季的低語和呢喃。

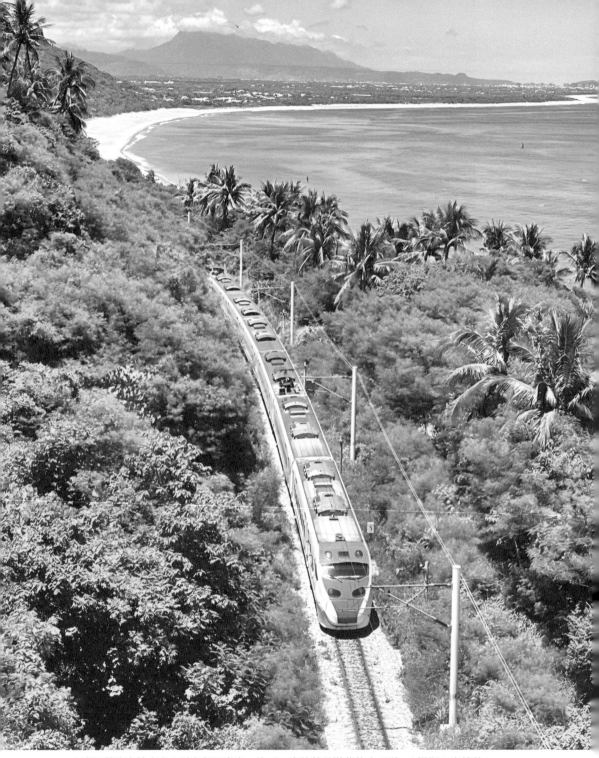

▲南迴鐵路穿越中央山脈南部至臺東，迎面而來的就是湛藍的太平洋。(攝影：李錦慧)

從山嶽縱谷、河川溪流到海岸沿線，豐富的地貌是臺東獨厚的自然資本。19世紀末，臺灣東部出現「後山」和「山後」的指涉，正是顯現臺東環山崖壁的孤立特性，猶如「陸上離島」的另一個世界。而臺東的自然地理條件，保留了完整的海洋文化、原住民文化和南島文化，這些自然地景與人文薈萃，構成臺東文化主體性，也讓臺東成為了異鄉遊子、外地旅人、新興島內移民等，眾多人漂流、駐紮和追求的情感寓居之所在。

在這得天獨厚的條件下，臺東，成為藝術創作者用文學、音樂、藝術、影像和感知，與天地自然對話的場域。尤其是取自大地的資源如漂流木、岩石、泥土、水，做為創作材料，放置在自然環境的大地藝術，近年來更是在這片土地上，如百花齊放般萌生成長。

————落實地景藝術的核心精神

所謂的大地藝術（亦稱地景藝術），是20世紀左右始於美國的一種藝術運動，表現方式是將藝術品融合在自然環境下，不改變自然原本風貌，使觀者能透過藝術創作，重新發現自然之美，並獲得在美術館、博物館中看展品截然不同的感受。

近年來，由於各國城鄉發展差距甚大，許多鄉鎮因缺乏產業發展與經濟活動，使得年輕人離鄉背井，移居城市工作生活，加上高齡化、少子化等社會趨勢影響，鄉鎮居民老年化嚴重，沒落蕭條的景象，使得消失的鄉鎮數量逐年增加。

對此，各國政府紛紛端出地方創生政策，希望透過各種方式活絡鄉鎮發展，其中，舉辦大地藝術季吸引觀光客走訪鄉鎮，挖

掘地方之美,打開鄉鎮知名度,促進經濟活絡、產業發展,進而吸引年輕人歸鄉,便是一種常見模式。最好的例子,莫過於日本越後妻有大地藝術祭及瀨戶內國際藝術祭。

臺灣也面臨城鄉差距過大、人口分布不均的問題,各縣市也紛紛舉辦大地藝術節,來拉近鄉鎮、藝術與民眾之間的距離。可是,活動猶如潮來潮往、四季變化,真正定期定時,甚至在人們心中留下深刻印象的,又有幾個?

答案呼之欲出,那就是臺東的三大藝術季——縱谷大地藝術季、東海岸大地藝術節及南迴藝術季。

————獨特的生活藝術感

為什麼是臺東?

除了前述的自然環境優勢之外,臺東人天生的藝術氣息,充分展現在音樂、藝術創作、生活美學等不同領域;臺東人海納百川、接受各種文化的態度,加上來自公部門的資源挹注與推動,更促使大地藝術季在臺東各處落地生根,長出風姿綽約、姿態各異的花朵。

▶當藝術無所不在,便已形塑出美好環境。(攝影:陳彥豪)

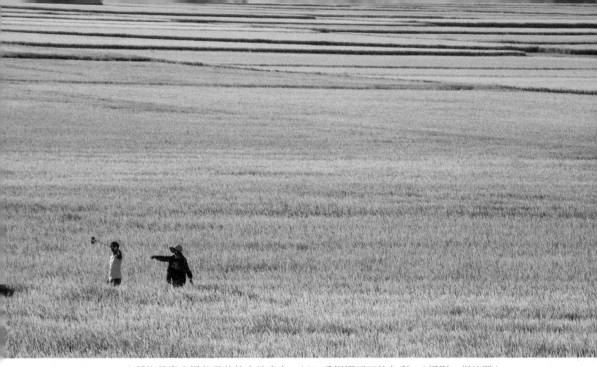

▲稻海是臺東縱谷最美的大地畫布，以四季揮灑不同的色彩。(攝影：楊沛騏)

　　除此之外，臺東縣政府以藝術造城、文化治理為方向，主張「藝術平權」，落實「藝文無所不在」的目標，讓藝術文化表演不再僅限於室內廳堂、各類展館，關注各鄉鎮需求，推動「藝術下鄉」系列活動，以各種型態的藝術展演方式，讓各年齡層的縣民們，都能無懼於交通易達性，輕鬆參與藝文活動。

　　為了讓民眾不用舟車勞頓到外縣市看表演，讓臺東不再是邊陲地帶的文化沙漠，縣政府文化處也定期舉辦「臺東藝術節」，現已成為臺灣東部指標性的藝文活動，主打多元性、男女老幼皆宜的演出，用心挑選國內外優質節目並提供經濟實惠的票價，是培育藝術人口、提升藝文素養的溫床。

　　不同於「臺東藝術節」，實驗元素為重、非典型劇場的「臺東藝穗節」，則透過跨領域、打破正規劇場形式的展演，運

▲臺東縣政府舉辦「臺東藝穗節」，以跨域、實驗元素爲重的演出，帶領觀衆發現文
化魅力。（圖片來源:阿劇場，2023臺東藝穗節《假仙》，選自黃懷德作品，攝影:
黃昱智）

用山林海河與地方故事為腳本，懷抱著敬天地的謙卑之心，帶領民眾發現地方價值與文化魅力。

於是，我們在臺東可以看到：公部門扮演起推波助瀾的重要角色，讓藝術真正融入在臺東人的生活當中。藝術創作者則用文學、音樂、藝術、影像和感知，在臺東展開心靈和身體的遷徙，緩緩譜寫屬於自己的臺東敘事。觀者（無論是臺東人或外地人）藉由各種展演方式，與創作者對話，感受土地帶來的力量，以時間慢慢焠煉出有質感、有藝術感的生活態度。

在邁向慢經濟，實踐真善美文化創新的這條路上，繽紛多樣的臺東藍，是眾人心中最美的風景，是內心堅定力量的來源，讓美好的臺東故事，不受時空限制，一則又一則地傳頌下去。

前言

無違和感的藝術之城

臺灣民眾對大地藝術季的概念並不陌生，
臺灣各地也曾辦過大地藝術季。
但臺東的大地藝術季，
總是爲大家帶來無數的驚喜與亮點，
爲什麼？

　　只要細心一點，就會發現，臺東三大藝術季各自在不同公部門、依著不同目的、於不同時間點啟動。

　　始於 2015 年的東海岸大地藝術節，可說是最早鳴槍起跑的一場，隸屬交通部觀光局東部海岸國家風景區管理處。觀光局重視觀光，如何挖掘地方魅力吸引國內外觀光遊客是其考量。

　　接手的是 2017 年的縱谷大地藝術季，屬於行政院農業委員會水土保持局臺東分局（2023 年 8 月 1 日農委會改制為農業部，水土保持局臺東分局則改名為農業部農村發展及水土保持署臺東

▲撒部‧噶照的《自然療癒》是望向「天堂路」最美的角度，也是廣為人知的一件
作品。（圖片來源：農村水保署臺東分署）

分署，簡稱：農村水保署臺東分署）的「萬物糧倉‧大地慶典」
計畫。農委會關注的是農業及農村議題，透過活動讓民眾了解農
業的重要性及農村之美，緊密與產業連結、活絡農村經濟，是重
中之重。

　　而前身是 2018 年「南方以南──南迴藝術計畫」的南迴藝
術季，首次是在 2021 年舉辦，臺東縣政府文化處是主辦單位。
對縣政府來說，平衡地方發展，挖掘南迴四鄉在藝術文化上的潛
力，讓南迴不再「難回」是主要任務。

　　三個不同的政府組織，在不同的地方，各自努力推動業務，
不禁令人感嘆：臺東的美，人人都忍不住愛上她。

　　由於看到臺東辦大地藝術季的成功，許多縣市政府及單位紛
紛組團來訪並學習，但實話是，很多單位只學了表面，未學到內
涵，有些人認為只要找到好場地，邀請知名藝術家，大地藝術季

▲阿美族藝術家希巨・蘇飛與西班牙藝術家阿里巴魯・圖魯荷達（Alvaro Trugeda）的共同創作《Maroày ko kelah ／潮水坐下來了》，以具象的椅子形容海水的情緒，並彰顯阿美族的海洋文化。（圖片來源：東部海岸國家風景區管理處）

自然就會成功，其實未必。

　　簡言之，臺東大地藝術季之所以成功，最重要的關鍵當然是得天獨厚的自然環境，其次則是與地方緊密扣合，包括地方人士的認同及參與，產業的配套措施，把活動變成眾人之事，跨域整合、各自努力，秉持「成功不必在我」的心態，才能真正朝成功之路邁進。

──────關鍵 1：目標清楚，循序漸進

　　以「漂鳥197──縱谷大地藝術季」為例，是「萬物糧倉・大地慶典」的計畫項目之一，當時農村水保署主要目標是「串聯在地產業，集合故事與地景藝術，帶動農村的經濟復甦」，因此，必須先投入輔導與協助在地商家升級，準備好了之後，才能

真正迎接、款待遊客，所謂「藝術搭台，產業唱戲」，正是這個道理，創造出吸引遊客造訪的動力並不夠，如何藉此活絡地方及社區發展，進而形塑能永續經營的產業鏈，吸引年輕人歸鄉或移居，才能真正解決臺灣城鄉發展的困境。

正因如此，在活動頻率與深度上，也有不同盤算。

有些地方政府期望立竿見影，以演唱會、放煙火吸引大批遊客，但因是短期效應，錢花完了就沒了，無法營造長期效果。而日本瀨戶內國際藝術祭每三年舉辦一次，雖叫好叫座，卻無法達到持續活絡地方的延伸效益。

而臺東不一樣，臺東要的是打造「一萬人來一百次」，而不是「一百萬人來一次」的地方。

因此，臺東大地藝術季每年固定舉辦，每年都有新作品，活動結束後，只要不造成安全疑慮或被自然環境破壞，大多保留於原地。年復一年，舊作品淘汰、新作品誕生，無法如期造訪的遊客，可以選擇其他季節前往；曾造訪過的遊客，永遠都有沒看過的藝術品；藝術品累積到一定數量，看一天不夠，必須安排兩天、三天甚至四天。真正走向整個臺東就是一座大美術館，一年四季都是展期、都有展品可供欣賞的境界。

此外，既然名為藝術季，創作者及藝術作品固然是重要靈魂，但大地藝術更強調的是藝術、環境與人三位一體的關係，因此，毋須解釋如何完成就能引動觀者認同與感情的藝術作品，便成為重要課題。

為此，臺東三大藝術季都特別強調藝術家與在地文化、產業的連結，透過駐村創作的過程，認識及了解當地風土民情，以正面積極的角度，創作出融合自然環境與文化，又能讓觀者「與我

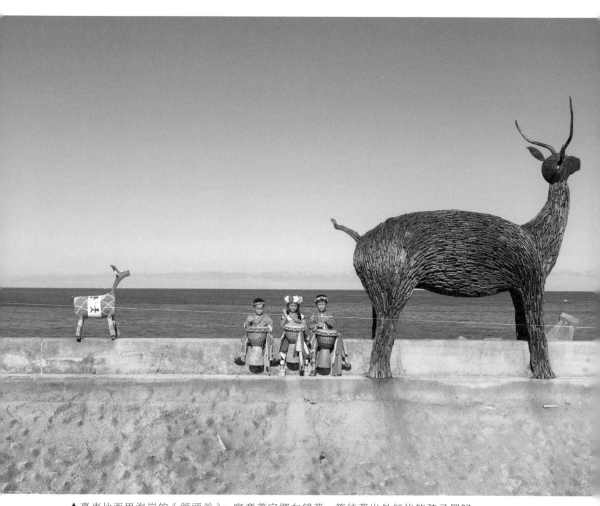

▲臺東比西里海岸的《領頭羊》，寓意著家鄉在望著、等待著出外打拚的孩子們歸來。居民因不捨漂流木打造的作品年久毀壞，一再整修，結果羊愈修愈「胖」。
（攝影：楊沛騏）

心有戚戚焉」的作品，與一般單純成就藝術的展覽，有著本質上的差異。

或許有人會問：既然大地藝術季如此受歡迎，何不擴大規模，一次邀集上百件作品？但現實狀況是：沒有旅客會一次待一個月看完所有作品，即使有，也為數不多，加上受歡迎作品有限，只要能延長遊客停留臺東的腳步，就已經達到其目的。

簡言之，大地藝術季的目的，是「成就產業而非成就藝術」，唯有藝術成功，產業才會成功；產業成功，藝術才能成功，這是一個交互的正向作用。

————關鍵 2：社區共識自己凝聚

大地藝術季與在地社區關係密不可分，必須先獲得認同與共識，才能順利開展後續工作。其中，找出對的地點、對的人物，將事半功倍。

池上，是第一屆縱谷大地藝術季主要舉辦地，當初選擇從池上開始，主要是因為時任鄉長張堯城的支持與配合。

張堯城，2014 年至 2022 年任池上鄉鄉長，在這之前，已經在池上鄉公所服務二十多年，曾負責社區營造工作，也擔任過托兒所所長。曾於 2001 年帶領池上地方文史工作者及學校機關的老師們，共同完成六十萬餘字的《池上鄉志》，獲得國家文獻獎。這是第一次集合地方全體之力，花三年時間，蒐集文史資料及老照片，對於凝聚池上人共同意識及社區營造發展，奠定穩固的基礎。

2002 年，張堯城倡議大坡池改造工程，爭取縣政府預算，

以減法工程、生態工法重建大坡池，至今仍被譽為「臺東十大景」之一。接下來，他又協助推動池上米正名，由鄉公所製作並發放池上米標章，唯有產自池上、符合規範的米，才能被稱作池上米，貼上池上米標章。

由於長期深耕池上，善於整合資源，又勇於當責，張堯城經常扮演一呼百應的地方關鍵人物，只要是對地方有益的事情，在他的溝通與協調下，大多能順利完成。由此可見，找對關鍵地點、關鍵人物、建立成功典範，也是臺東大地藝術季之所以成功的不二法門。

其實，採訪過程中，我們不難看見各地都有類似的領頭羊人物，默默地扮演協助大地藝術季順利推動的關鍵角色。譬如關山電光社區的潘寶瑩，結合藝術季設計遊程，把社區的人力通通拉進來，長輩可以幫忙做風味餐、教遊客編織月桃葉、認識野菜，社區年輕人寒暑假返鄉，則給予工讀機會，讓他們帶遊客導覽解說。潘寶瑩常常給社區居民機會教育，並指出：「為什麼我們的孩子都要到外地工作？因為家鄉沒有錢賺，有沒有可能我們現在努力營造經濟模式，讓你我的孩子看見原來這樣也可以賺錢，不一定要到外面去工作，在家賣涼水、冰棒就有錢賺，還可以照顧家中的長輩。」

──────關鍵 3：反覆細膩的溝通與交流

「凡事豈能盡如人意」是亙古不變的道理，即使找到地方關鍵人物，卻無法完全弭平地方正反兩面的不同聲浪，此時主辦單位及策展團隊只能盡全力溝通並解決，以取得彼此平衡點為最終

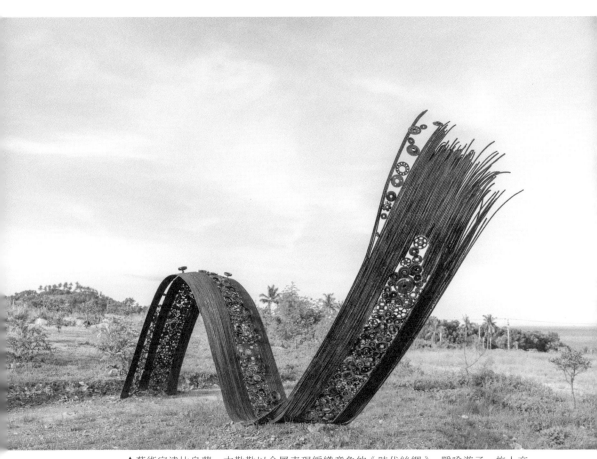

▲藝術家達比烏蘭・古勒勒以金屬表現編織意象的《時代絲綢》，隱喻遊子、旅人交會的時代之路，作品坐落在太麻里火車站外的腹地。（圖片來源：臺東縣政府文化處）

目標。

　　通常，社區居民最在意的無非是兩件事：選點與作品去留。

　　在選點上，有些居民在意是否影響農作；有的關心可及性，希望能置放在便於引導人群進入的地點。不過，臺東人擁有開放寬容、接納不同文化及族群的性格，因此對於策展團隊選點的眼光，雖然會表達意見，但也抱持尊重的態度。

　　譬如鹿野后湖的《貓咪種子》，是在地人都不知道的祕境，在策展團隊獨到眼光及藝術家巧手下，打造出讓居民都驚豔「我家竟然可以這麼美！」的地方，始料未及。

　　又如池上的《自然療癒》，原本是個雜木林，池上人雖然知道站在這個角度看天堂路最美，可是一旦提出清除雜木林的需求，地主就有所疑慮，需要被說服；好不容易完成作品，大受歡迎，人潮一多，垃圾也多，導致交通混亂，生活受到干擾，此時策展團隊除了解決痛點，也必須持續溝通，消弭反對聲浪。

　　再如位於華源海灣山上的《天空織鏡》，上山地勢陡峭險峻，民眾開車上去沿路罵：「這是什麼鬼地方？」太麻里鄉公所也接到許多投訴，可是一旦看到作品時，民眾馬上驚呼「值得！」理解它之所以在此的原因。策展人康毓庭就說：「一件好作品，其實不用講太多，民眾馬上就會有感受。」

　　諸如此類的磨合過程經常發生，但大都觀望者多，也有部分反對及抗拒聲浪，只要妥善溝通，通常能取得認同。

————作品與自然環境共存及消逝

　　對於藝術品存留一事，地方的想法通常是：「看起來好好

的，為什麼不繼續留下來？」但主辦單位必須站在安全性的考量下，從作品素材、主結構、受歡迎程度等不同面向，綜合考量。

不過，從大地藝術取之於自然、存在於自然的角度來看，漂流木總會腐爛，海廢也會有分解的一天，用金屬結構外觀看似沒問題，主結構可能已經崩壞，即使豎立警示牌，也無法阻止民眾攀爬，唯有破除把大地藝術當成常態展品的迷思，才能放手讓它們隨著自然環境存在及消逝。

回看臺東三大藝術節的歷程，不難發現，臺東是一個野性、充滿實驗性質的地方，任何在城市中被框架、限制的人事物，來到這裡就會激發出意想不到的創意及火花，或許追根究柢，這才是大地藝術季在臺東合理存在，並百花齊放的關鍵要素。

縱谷大地
藝術季

———————

萬物糧倉

感受
四季脈動

臺東的自然生態，因爲天、地、人的共生而永續，
風土餵養著萬物，大地因萬物共存而繁榮，
在富饒安居的鄉村中，以藝術爲媒介、慶典爲橋梁，
感受四季變化。

（圖片來源：農村水保署臺東分署）

田地間長出來的力量

藝術作品要能展現地方特質，
大家才會因為作品在那裡而感動、接受它，
然後喜愛那個作品。
藝術創作與土地的連結是很重要的，
這也是大地藝術季最重要的支柱。

───── 越後妻有大地藝術祭策展人北川富朗

臺東 197 縣道，北起池上鄉、南至臺東市石川，橫跨六個行政區，是臺東唯一全線位於境內的南北向縣道。沿途地貌豐富，一直都是在地人與觀光客熱愛的祕境。

　　從某一年開始，只要經過 197 縣道上的原野、湖泊與田間，會發現出現了許多大型藝術作品。與展間裡的藝術作品不同，這些創作既不違和、亦不突兀，彷彿從土地裡長出來，融入了鄉間景致，展現藝術家對於自然媒材的創作精神，以及對於這片土地的關懷和熱情。

　　這是一場田園間的藝術盛宴，也是生命與自然的永恆對話。

　　這一年，是 2019 年，也是行政院農業部農村水保署自 2017 年推動農村再生 2.0，經過 2018 年至 2019 年執行「萬物糧倉．大地慶典」計畫後，以「漂鳥 197——縱谷大地藝術季」為品牌形象，以臺東縱谷為創新實驗場域，為臺東鄉鎮田野注入了龐大的生命力。

————取經自日本的大地藝術季

　　「縱谷大地藝術季」的緣起，始於有一次時任農委會前主委曹啟鴻來臺東視察，農村水保署臺東分署安排他去看鹿野瑞隆村的二層坪水橋，那天下午，曹啟鴻站在陰涼的橋墩底下，二層坪水橋兩側是美麗的稻田，微風吹來，忍不住讚嘆說：「這地方實在太美了！」建議農村水保署可以參考日本瀨戶內海或越後妻有的模式，用藝術作品凸顯農村的景致。

　　當時農村水保署團隊並不清楚農村與地景藝術的連結，總覺得藝術作品好像只會出現在城市，可是曹啟鴻十分積極，要求農

村水保署臺東分署邀請農會與農民前往瀨戶內海參訪。

　　行程結束之後，對農村水保署團隊與農民來說，大家都十分興奮，於是開始腦力激盪，決定要提一個案子，命名為「萬物糧倉・大地慶典」。

　　為什麼是「萬物糧倉」？

　　現任臺東縣政府副縣長、時任水保局臺東分局分局長王志輝說：「因為縱谷這塊土地孕育的不只是人，也孕育動物、昆蟲和各種花花草草，她是一個萬物的糧倉，不是專屬於人的糧倉。」至於「大地慶典」，則是希望透過慶典的概念來推動。

————里山精神，臺東實踐

　　事實上，「萬物糧倉・大地慶典」不僅是透過藝術作品呈現縱谷的美，更深層的意義是希望學習日本里山倡議（Satoyama Initiative）的精神，打造出臺東特殊的「縱谷主義」。

　　里山不是一個地名，也不是特定的山名，而是指圍繞村落周圍的山林和草原，同時包含社區、森林與農業的混合地景。

　　所謂里山倡議，指的是 2010 年《生物多樣性公約》第十屆

▶英國馬吉・霍華斯工作室的作品《山、太陽與蛇》，以簡潔大膽的圖案，表現在臺東感受最深刻的事物。（圖片來源：農村水保署臺東分署）

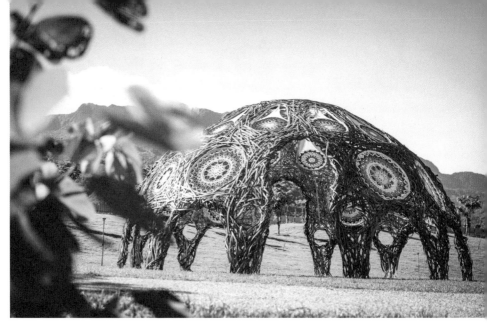

▲藝術家林純用與楊海茜的作品《穹頂上有花》，靈感來自於歐洲教堂的玫瑰花窗。
（圖片來源：農村水保署臺東分署）

締約方大會（COP10）上通過的一項國際倡議，它是日本政府
提出的構想，鼓勵世界各地恢復「社會──生態的生產地景與海
景」。里山倡議最重要的願景，就是實現人類與自然共存的社
會，強調生活、生產與生態的合一，並且重視生物多樣性與土地
永續利用的使用方式。簡言之，里山的精神，是數百年來人類與
自然共處的智慧。

而縱谷主義，正是里山精神的臺東實踐。

────凸顯特色，讓人黏在臺東

隨同農村水保署團隊前往日本的源天然創辦人羅永昌，也分
享那次旅行的觀察。

他說：「瀨戶內海的行程讓我印象最深刻的是，地方人口高
齡化狀況比臺東嚴重，幾乎看不到年輕人，餐飲店家也都是由長

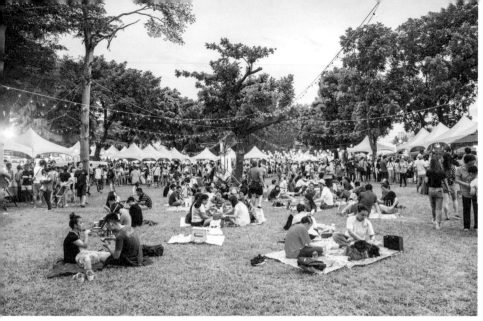

▲藝術季與在地結合，推動「大地餐桌」在地食材，才能活絡地方經濟。（圖片來源：臺東食育提案所）

輩或老人家經營，簡單來說，比臺灣鄉下更鄉下。」跟策展人交流互動的過程中，羅永昌也同意，或許結合藝術工作者及創作團隊，進駐社區，促動社區間的連結、活絡地方經濟，可以是一個很好的方向。

在操作及營運模式上，瀨戶內大地藝術祭較為商業，包括運作單位及資金來源皆引入企業資源，相較於縱谷大地藝術季以公部門為主導，商業性考量較為薄弱，在市場行銷上就無法像日本大地藝術祭那樣彈性靈活，羅永昌說：「我個人認為有點可惜。」

早期便投入古蹟與歷史建築的活化，如今投入文化行銷及社會企業輔導與扶植工作的策展者歐陽穎華則觀察，瀨戶內海在本質上與臺東不同，前者觀光客少、地方經濟不活絡，因此透過大地藝術祭來吸引遊客，創造就業機會，進而促使青年返鄉。

可是臺東不一樣，臺東觀光客多，卻是一個「被路過」的地方，環島遊客從北一路南下，經過高雄、屏東，再從花蓮、宜

蘭北上，在臺東頂多待個兩天一夜就走了，無法深度旅遊，就無法認識臺東的風土民情，大多都是阿公阿嬤旅行團，買紀念品、休息一下就走了。

「所以公部門應該思考的是：如何讓大家願意留在臺東，進行深度旅遊體驗，」做為第一屆「萬物糧倉·大地慶典」計畫主持人的歐陽穎華認為，應該要串聯在地產業，集合故事與地景藝術，才能帶動農村的經濟復甦。至於如何才能打造在地縱谷品牌，振興並活絡農村經濟，則是當時農村水保署與執行團隊最大的目標與挑戰。

————準備好了，才能款待遊客

因此，在正式啟動縱谷大地藝術季之前，農村水保署及執行「萬物糧倉·大地慶典」的團隊，投入了相當長的時間，輔導與協助在地商家產業升級。包括進行多元深化的產業輔導，針對特色產業行銷，建立並優化平台增加產品能見度；在輔導店家的工作上，則從店面裝潢、裝修設備、視覺設計、菜單設計等環節，改善在地店家的品牌形象，希望協助店家能因應之後藝術季舉辦時所帶來的龐大人潮。

2019 年時，團隊徵選了 41 間店家做輔導；2020 年時，再擴大徵選 27 間店家，其類型涵蓋文創、餐飲、農產品等多元風格，透過軟硬體的改善和產業化輔導計畫，達成更大的品牌加值效益。

例如，推動使用在地食材的「大地餐桌」，讓各店家進行食材物產、料理廚藝的交流，同時結合飲食文化工作者、旅遊業

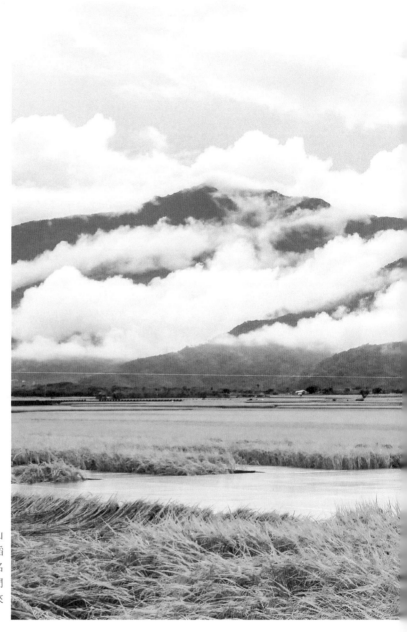

▶以大地爲舞台、壯闊山脈爲背景的池上秋收稻穗藝術節，是全臺知名的藝術慶典。圖爲雲門舞集的演出。（圖片來源：台灣好基金會）

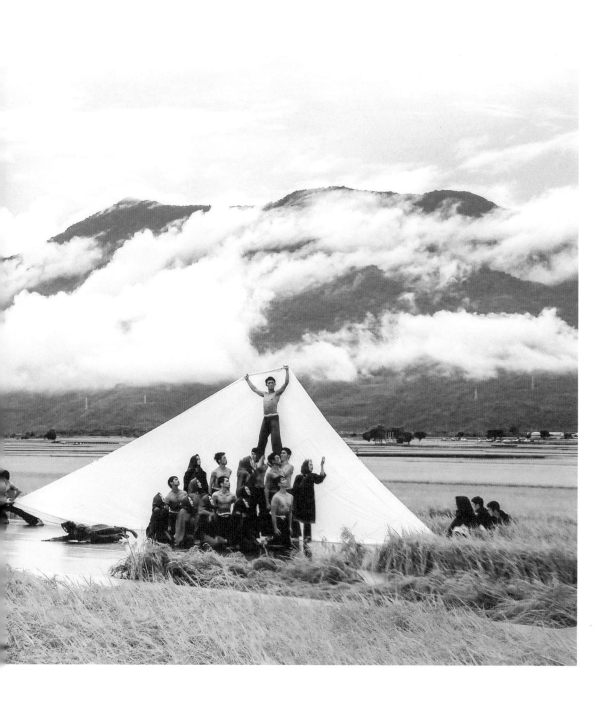

者、生活風格型態媒體，協助在地餐廳創造自己的飲食敘事。

「臺灣很多縣市都在辦大地藝術季，很多人的理解是大地加上藝術，」歐陽穎華觀察，但其實許多地方藝術季中，作品和在地文化與景觀的聯繫相當薄弱；可是在「漂鳥197──縱谷大地藝術季」中，所有的作品都生於地方、深植土地，讓藝術家在有著豐富地景、地貌的縱谷盡情創作，並和地方產生緊密的連結。「這是縱谷大地藝術季之所以難以被取代的緣故，因為有它的獨特性。」

────共創具在地特色的作品

在清楚的目標及完善的準備下，2019 年「漂鳥197──縱谷大地藝術季」的作品數量約為 12 件，2020 年至 2021 年受到疫情影響，作品數量略微減少分別是 10 件、6 件，2022 年則回復到 10 件。這些作品都是由國內外藝術家共同參展與創作。

邀請國外藝術家，主要是希望提升國內外藝術創作者的交流，同時增加國際間的討論和能見度，讓「漂鳥197──縱谷大地藝術季」不僅是臺東在地藝術季，更是全世界的縱谷藝術季。

此外，每年的策展主軸也持續更動，受邀藝術家之創作範疇更涵蓋花藝設計、劇場工作、平面設計等各種類型。不過，唯一不變的原則是，要求所有參展藝術家駐村創作，而這也是臺東大地藝術季的獨特性，因為唯有駐村，藝術家才能融入在地情感與在地文化，創作出與在地連結的獨特作品，而非單純把作品做好搬來，那就失去大地藝術季的意義了。

此外，每年的藝術作品都採用自然材質，除了自然損壞拆除

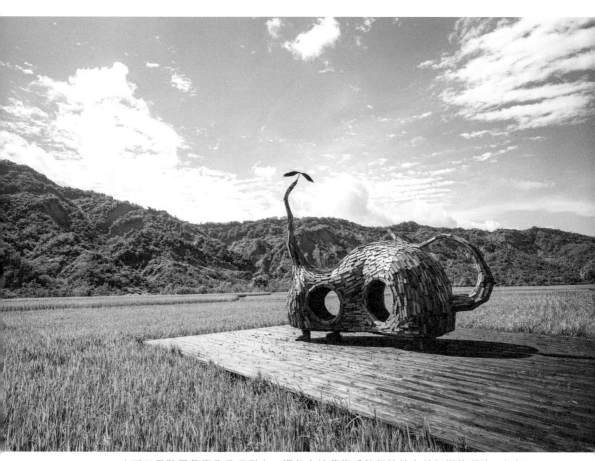

▲不只是裝置藝術作品吸引人，縱谷大地藝術季的獨特性在於相襯的環境，如伊
祐‧噶照的作品《貓咪種子》，他走遍村子每個角落才找到了這處祕境放置他的作
品。（圖片來源：農村水保署臺東分署）

外，大部分都會留在當地。「能夠留存的我們就會繼續留存，因為節慶過後還是會有很多人來看，這樣才能真正達到活化在地的目標，」現任農村水保署臺東分署署長柯燦堂分享。

　　而策展與藝術家創作的過程，也吸引了在地的民宿業者、旅遊業者和文史工作者前來，以及許多在地自發性的導覽志工，整個活動儼然成為地方共同的藝術慶典。當藝術家在尋找在地材料創作時，許多居民也熱情參與，甚至成為創作者的角色。「譬如有一次，芬蘭藝術家看中了一棵檳榔樹，阿伯當場就把它鋸了，跟著藝術家扛著樹走來走去，開始共同創作，」歐陽穎華笑著說。

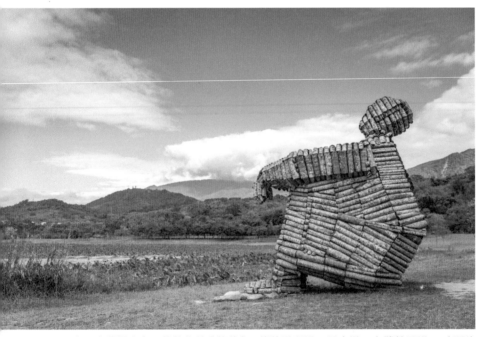

▲日本藝術家吉田敦的作品《等待》，等待雲飄過、風吹過、白鷺鷥飛過。（圖片來源：農村水保署臺東分署）

「漂鳥 197——縱谷大地藝術季」的作品不僅凝聚了在地情感，亦是外地遊客慕名遊歷的動機。像是位在 197 縣道的電光村，過去是種米進貢給日本天皇的重要糧倉，因地理位置偏遠而乏人問津。但在藝術家任大賢創作《電光牛》後，此地開始出現許多遊客；而在地居民也產生了榮耀感，主動在《電光牛》作品下舉辦活動，介紹部落文化與歷史。

————忐忑，沒有人認同怎麼辦

首屆舉辦時，農村水保署抱持著惴惴不安的心情，不知道是否能贏得在地及外界認同，進而達成預期目標。

農村水保署分享，第一年邀請國外藝術家來臺東時，池上鄉鄉長張堯城特別在傍晚舉辦社區說明會，結束後鄉民邀請藝術家在後院烤肉、聊天，氣氛十分融洽，與居民們的互動相當好。

後來藝術家開始駐村創作，農村水保署也在萬安國小辦了一場記者會，跟外界介紹「漂鳥 197——縱谷大地藝術季」活動。當天下雨，只有在地一家報社派了一位記者前來，農村水保署團隊心裡非常忐忑，擔心會不會太過「自嗨」，沒有把握結合地景的藝術季是否能被外界認同。所幸，活動正式展開後，有幾件作品讓人十分驚豔，拜網路時代社群媒體活絡之賜，造訪過的遊客紛紛打卡上傳，打開了「漂鳥 197——縱谷大地藝術季」的知名度，意外地引發一股話題性。

當時，最紅的是一件由阿美族藝術家撒部‧噶照所創作，設置於池上伯朗大道天堂路的作品《自然療癒》，以太陽、月亮為意象，背景是池上的黃金稻浪，靜靜地坐在鞦韆上享受大自然

帶來的愜意氛圍，每個人看了都深受吸引。

當時，池上雖然已經是十分熱門的觀光景點，遊覽車停留在池上大約就是一小時，遊程結束之後就走了，自從有了《自然療癒》作品，整趟遊程至少得花上兩小時，因為要排隊拍照，而且不只要拍正面，背面也要拍，因為看到的風景完全不一樣。

而為了讓民眾更容易找到並認識這些作品，農村水保署當時透過 Google Map 把藝術品的位置標出來，很多人就會根據地圖去尋找作品，捷安特甚至推出「漂鳥197」路線，做為行銷活動讓消費者報名。

————觀賞藝術作品，感受臺東山水

原本農村水保署預期，看完這十件作品大概得花上半天，卻沒想到所有參訪過的人都反映：「一天根本不夠。」因為看了作品，就想要認識周遭環境，逛逛賣店、品嘗美食。譬如關山電光社區，以前不會是遊客想要造訪的景點，一旦去看了《電光牛》，就會到旁邊的教堂、學校走走，遊客一多，雜貨店的生意也變好了，小農們紛紛把自家種的農作物拿出來外面賣，為農家帶來不少收益。

這次的經驗，確實讓農村水保署團隊始料未及，更驚訝於這種模式非常容易吸引外界遊客。因為太受歡迎，當時觀光局東北角暨宜蘭海岸國家風景區管理處還組團來參訪，主管希望同仁們能學習農村水保署臺東分署的經驗，沒想到就有同仁回覆主管說：「處長，這個不用學啦！臺東的美不是在裝置藝術上，而是整個地景環境，藝術作品只是吸引遊客去感受臺東的山水。」換

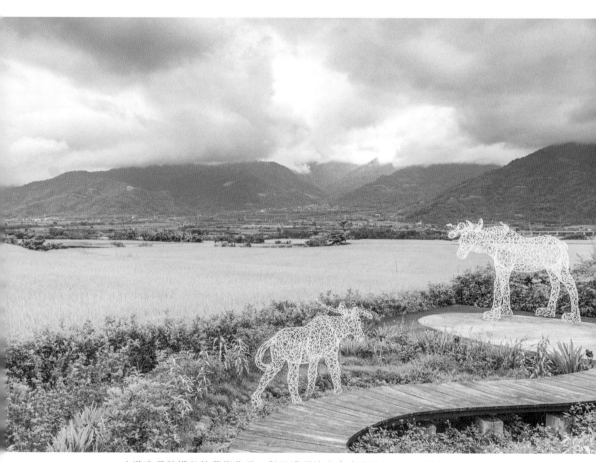

▲遊客尋訪縱谷的藝術作品,對周遭環境也會產生興趣,比如藝術家任大賢的作品
《電光牛》所在的電光部落,就因此受到關注。(圖片來源:農村水保署臺東分署)

言之，臺東自然環境的條件占了大地藝術季成功的關鍵要素，主辦單位只是透過這種方式讓遊客認同。

事實上，每一件作品都有創作者想說的故事、想表達的理念，無論成功與否，是不是能得到觀者共鳴及認同，大地藝術季的舉辦，都開始讓大家感受到，原來我們的農業與農村除了生活、生產之外，還可以融入藝術意涵，甚至成為重要的一部分。

————選址與藝術間的火花

既然大地藝術季與在地環境結合得如此密切，想完美呈現出藝術家的創意與地景地貌的特色，「選址」就變得非常重要。

說到底，選址就是策展人及藝術家的眼光。唯有策展團隊的獨到品味與見解，才能把一個荒蕪的地方，想像放上一件藝術作品之後，就會變得與眾不同。

通常，策展團隊會先做好田野調查，蒐集適合安置藝術作品的地方，同時媒合不同藝術家的創作風格及理念，再經過與藝術家、主辦單位及社區居民層層關卡討論之後，才能確認地點。

2019 年舉辦第一屆「漂鳥 197——縱谷大地藝術季」時，

▶臺東以藝術慶典，為地方注入很不一樣的風景。（攝影：顧旻）

由於尚未建立起品牌知名度，團隊擔心會造成社區居民的反彈與不便，畢竟安放藝術品的地點大多是私有地，不少還位於農田附近或中間，繁複綿密的溝通以尋求認同，是必經過程。

農村水保署很有策略地先從池上開始做，打響知名度之後，第二年開始往關山做，第三年著重在鹿野，接下來鹿野及關山周邊的鄉鎮也開始有地景藝術作品。

而在「漂鳥197——縱谷大地藝術季」慢慢受到歡迎，為在地產業帶來效益之後，「選址」也開始成為一件頗有壓力的事情。因為每個鄉公所都希望自己雀屏中選，但主辦單位必須先考量遊客可及性，以及藝術作品之間是否能串成一條路線。

尤其多數藝術作品的創作素材取自於自然，又會因為時間環境等因素而產生破損，甚至造成安全上的疑慮，因此必須剔除後，重新增設適當作品，讓縱谷地區可以形成一種三天兩夜或四天三夜的旅遊路線。

————尊重專業，找出在地獨特性

此外，以農村水保署臺東分署來說，團隊選點時，知名度高的地區反而不是首重地點，而是希望能發掘更多不為人知的祕境，以及可貴的村莊部落。在這種不同角度、不同思考邏輯的狀況下，「尊重專業，共同為地方好而努力」，是在採訪過程中不斷被受訪者提及，也深刻感受到的精神。

農村水保署臺東分署署長柯燦堂說：「我是工程師出身，專業不在藝術領域，因此我很尊重策展者，秉持尊重專業的原則，才能把事情做好。」在藝術範疇相信藝術家與策展團隊的判斷，

農村水保署則從工程角度，針對藝術作品會不會垮掉、結構有沒有問題等面向提出建議。公私部門和地方的緊密合作，才能創造出一場又一場的活動與精采的地景藝術。

柯燦堂也分享，農村水保署臺東分署用一年七百萬的預算籌備「漂鳥197──縱谷大地藝術季」，卻帶來約百萬人流、超過三億的農村經濟產值，成功經驗也讓彰化、桃園、雲林等地的政府官員前來學習，但是經驗與預算規模難以複製。「饒慶鈴縣長很重視慢經濟，這就是臺東的特色，不要想把慢轉成快，慢經濟、慢時節、慢生活就是臺東獨一無二的風格，」柯燦堂說。

臺東的大地藝術季有難以模仿的獨特性，這份獨特也是臺東農村再生的重要利基。因為這是串聯農村日常與在地生態的盛宴，來到花東縱谷的旅人，感受到的是人類與自然共生的力量。

────藝術成為農村轉型動能

除了藝文展演、農村經濟消費外，很重要的一部分，正是食農與生態教育。從遊憩觀光行為，深化到認識生態與當地風土民情，將萬物共生共榮的價值，體現在每一條路徑、每一道菜餚、每一處場館，才能讓農村再生與復甦的轉型動能永續且綿長。

柯燦堂說：「讓外縣市的旅客更深入認識在地、感受臺東農村與自然環境，是公部門與策展團隊一致的目標。」

如今，除了大地藝術季外，農村水保署臺東分署也協助並提供資源，支持各地鄉鎮公所各種因應時節、當令農作物、農村特色而發起的節慶活動，如紅藜藝術季、米鄉竹筏季、雙收豐年祭、池上秋收稻穗藝術節、關山蘿蔔季等，豐富在地的一年四季。

柯燦堂表示，「萬物糧倉‧大地慶典」計畫是一連串循序漸進、滾動式修正的過程。從池上、關山一直到鹿野，地方從疑惑、不信任到爭取舉辦，其實花了很多時間溝通。不論是一件藝術作品選址，或是一場時節活動的舉辦，都需要主管機關、外部團隊和在地居民彼此理解、達成共識，進而同意。

————用藝術創生地方，啟動經濟發展

而這項計畫，不僅打造了與自然永續共存的縱谷品牌，也成功形塑了花東縱谷的發展型態。從推動農村經濟、在地產業轉型，到扶植中小型農創企業發展，進行跨域跨界的整合串聯，讓在地經濟互動網絡變得更加強韌。

如果說臺東的慢經濟，是在地獨到的經濟發展型態，那麼「萬物糧倉‧大地慶典」計畫，正是具體結合產業需求、自然需求與環境保護的永續行動綱領。農村水保署臺東分署團隊打破工程單位的想像，為臺東縣政府的慢經濟、慢生活，實現精神與物質的社區總體營造。用最愜意和舒適的方式，成功翻轉在地經濟。

最重要的是，農村水保署臺東分署藉此創造了前所未有的集體認同，無論是有形商品、藝術展品，或是無形的思維轉變，縱谷主義已經成為一種生活方式，結合產業與環境保護的意識型態，深植人心。

「萬物糧倉‧大地慶典」用藝術創生地方，也澆灌臺東人的精神糧倉，未來會持續帶來何種不同的驚喜，值得拭目以待。

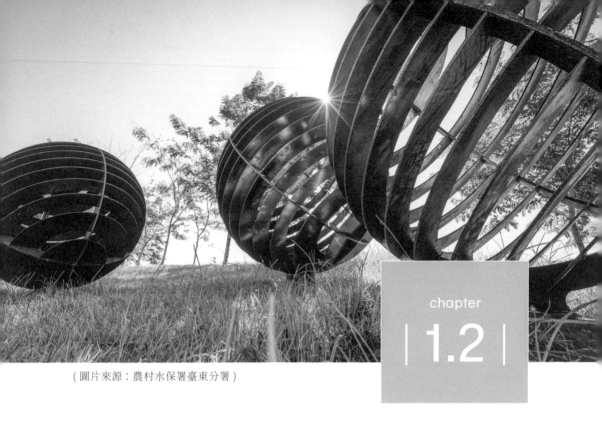

創造出有地方感的藝術季

如果你想造一艘船，
要做的並不是召集人們開始工作，
而是先讓他們渴望大海。

——《小王子》

張堯城／池上鄉前鄉長
從日常環境中發現新生命

　　2019 年，我連任池上鄉鄉長，迎來了農村水保署第一屆「漂鳥197──縱谷大地藝術季」的 10 件作品。

　　為了配合展出，池上鄉特地進行 197 縣道電線桿地下化工程，北從池上大坡池，南到伯朗大道的稻田，從原本面積 175 公頃擴充到 500 公頃，整條路上看不到一支電線桿。後來也完成了從池上富興村到振興村 197 縣道雙線拓寬工程。2023 年，中央又同意了萬安橋雙線拓寬工程，可見藝術在無形中帶動地方發展的力量。

　　回憶當年實地選址時，在池上只花了一天時間，就全部搞定 10 件作品用地，且不花一分租地錢。其中，《自然療癒》一放就是四年，人潮絡繹不絕，也促使農村水保署連帶施做周邊環境綠美化工程，方便遊客停車前往欣賞。唯一接到抱怨的是自行車業者，因為遊客四處追尋裝置藝術打卡拍照，因而延誤還車時間。

　　池上是一個景色多變的地方，四季晨昏景色都不一樣，而藝術家的眼光很厲害，經常能找出池上尚未被挖掘、與眾不同的「角度」，且能與該地景地貌巧妙融合。譬如《重蛹》高掛在寧靜的萬安國小百年苦楝樹上，符合太極自然氛圍。《洗滌的殿

▲德國藝術家延斯・J・邁耶爾（Jens J. Meyer）的作品《洗滌的殿堂》，以布料及紡織品為媒材，在錦園村洗衣亭裡格外合適。（攝影：楊沛騏）

堂》將錦園村洗衣亭的精髓呈現出來，在創作過程中，藝術家也跟村長分享編綁及維護作品的技巧。

「漂鳥197——縱谷大地藝術季」前兩屆有許多作品都設置在池上，巧妙結合池上鄉的無敵稻景，加上原有的池上秋收稻穗藝術節、樂賞大坡池音樂館、穀倉藝術館及王金生街角裝置藝術等，共同譜出池上藝文米鄉的自選曲。

當然，藝術作品設置的地點未必都是公有用地，即使是，也會有來自社區居民不同的聲音。譬如《生命的反思》是利用反光鏡裝置在大坡池的制高點草地上，因為金屬作品及反光作用，遭部分人士反對，最後只能在展期結束後就撤掉，十分可惜。

其實設置在池上的裝置藝術，周邊環境都維護得很整潔，遊客如織，張張精采照片被放到網站上，無形中加持了池上的知名度，也讓池上觀光人潮持續增加，創造地方經濟產值翻倍成長。

游玉櫻／池上鄉農會總幹事
曾經遺忘的再度被想起

第一次聽到農村水保署要舉辦縱谷大地藝術季的時候，心裡第一個想法是：「太棒了！」可以讓更多旅客看到池上的美好。隱藏在197縣道的許多祕境，透過藝術家的作品，貼近這片土地，讓大家在與當地居民互動的過程中，感受到池上所散發出來的獨特。

池上人對於美的事物，一向都抱持著熱情開放的態度去迎接，也學習透過藝術家的作品，來看我們所生活的這片土地，會有不同的感觸，譬如在農會老穀倉「池上豆之間」中，有幅香港畫家葉海地小姐的作品《Revert to Earth 溯土》，她說：「臺灣，就像是一個巨大的礦石島嶼，牽動著我的創作思緒，讓我能夠從不同的角度去觀看它，去發現那原生態的生命角落。」我們則透過以下文字來詮釋這幅作品，讓它更加完美地與環境結合：

過去曾經存放稻穀的舊穀倉，
被眾人遺忘，直到遇見了她，
那些令人流連忘返的舊美好，
被人拾起，重獲新生。
農會的歷史老穀倉遇見縱谷大地藝術季，看見新生命。

「漂鳥197——縱谷大地藝術季」為池上帶來滿滿人潮，我記得剛開始的時候，我和先生騎著小摩托車，打開 Google Map，延著地圖指標開啟縱谷大地藝術的巡禮，即使身為在地人，這樣的探尋之旅也令人十分開心，感覺自己與藝術家的距離原來可以那麼近。

從作品中，我們也看見平常忽略的美好景色，更經常遇見跟我一樣開啟地圖蒐集作品打卡的旅人。

潘寶瑩／電光社區總幹事
學著接住才能發揮力量

對於縱谷大地藝術季，我樂觀其成，但對於社區居民，就要看站在什麼角度去思考。如果我自己有土地，有藝術品放置在我的田中，我會很開心，可是對於有些居民來說，想法很單純可愛，會覺得「這是我種田的地，你要拿來放藝術品，那個又不能吃也不能幹什麼，為什麼要放？」有時候，農村的居民很難看見這件事情帶來另外的價值，因為不理解，也看不到。

舉例來說，電光社區的天主堂旁邊有一個《電光牛》的作品，設立之後我做了一些小測試，讓孩子們假日時帶著樂器在旁邊演奏，定時定點，然後我們在旁邊放上隨喜箱，遊客眼前看到

藝術品及美麗的農村景象,耳邊飄來悅耳的樂聲,那種感覺很不一樣,不會只是來了拍照打卡就走,而是會留下許多回憶,至於孩子們,多少也能賺個幾百元零用錢呢!

有時候遊客比較多,我就會擺一些小攤位,賣涼水、農產品,其實能夠帶來經濟效益,只是你知不知道怎麼操作。

近幾年來,農民們使用植保機的機率大幅提升,對於藝術作品設置在田邊的考量就更多,因為這些「障礙物」難免會影響植保機的靈敏度及操作性,進而影響工作。其實關山的居民普遍都是一級生產者,種完農作物就要全部賣出去換取現金,所以他不能理解,也沒有人分析給他聽,藝術作品帶來的效益是什麼,這都是很正常的狀況。

————藝術美景可以是居民的生活日常

以電光社區來說,自從有了《電光牛》之後,我們會鼓勵居民接受這件事情,甚至付一點錢請人整理環境,讓大家慢慢感受到社區景觀變得不一樣了。

不過,關山美景對外地人來說或許是吸引力,但對於長年生活在此的居民來說,則是生活日常,即使加了藝術創作,也沒有什麼特殊的改變,但有時候藝術品關係到人們對美的領略跟感受,我覺得這反而是社區自己應該要做的功課,思考如何帶領居民去學習、去欣賞藝術之美。

總之,縱谷大地藝術季的存在,對在地人來說並沒有太大的抗拒與衝突,只是要怎麼樣把這個東西像打太極拳一樣,借力使力,變成自己的力量,而非推阻,那才是社區要努力的方向。

潘貴蘭／臺東縣縣議員

驅動遊程產生化學變化

　　不管對縱谷地區或對臺東人來講，「漂鳥197——縱谷大地藝術季」都是在生活中的一個驚奇！因為它採取的元素都是臺東在地風景及食物，呈現出一種高質感的品質與層次，吸引旅客前來感受。

　　尤其在選址上，策展團隊的眼光非常特別，譬如位於鹿野后湖的《貓咪種子》，我們在地人都有點滿頭問號的感覺，因為那裡不是觀光區，是一個才十幾位居民的小村莊，村民大多務農，平均年齡高，即使我從小在鹿野長大，后湖也才去過兩次。

　　可是當作品完成之後，我第一次看到時，心裡不僅「哇！」的一聲，果然藝術家的眼光與眾不同，選址與作品本身都令人十分驚豔。

　　我記得那天去的時候，我們迷路了，還停下車問坐在路邊乘涼的老奶奶說：「有個藝術作品叫作《貓咪種子》，在哪裡啊？」奶奶搞不清楚，還問我們什麼叫作《貓咪種子》。好不容易找到路，時間已經晚了，天色暗了下來，無光害的后湖星空，銀河清晰可見，背景音樂是蟲鳴鳥叫，眼前則是藝術作品，彷彿相互映襯對話，展現出一股神祕又奇幻的氛圍，那是一種必

須身歷其境才能感受到的美。

　　由此可見，大地藝術季作品的擺放地點，真的是所謂的「祕境」，不僅為城市人帶來嶄新體驗，對於在地人來說也很驚奇。雖然在田裡面，往往是農民賴以為生的工作環境，可能會造成不便，也會破壞作物，但據我所知，其實村民們都滿喜歡的，接受度很高，也很珍惜這樣的機會。

　　或許是因為透過藝術創作，可以帶入外界對在地的視角，讓居民們感受到：原來自己的故鄉、成長的土地、習以為常的景色，在外地人眼中是如此的美麗，能呈現出不同的景觀。

　　此外，在花東好山好水的自然環境裡，透過藝術展覽拉近與遊客之間的距離，不僅容易被接受，也只有臺東才做得出來，在都會區譬如臺北或高雄，四周都是高樓大廈、水泥建築物，不可能有這種氛圍。

————臺東人的寬容與尊重

　　我覺得住臺東，有很多事情無法用常理看待，譬如《貓咪種子》設置時，沒有人會期待帶來觀光效益，也不覺得這裡的風景很美，但最後卻發現遊客們會專門為了看作品跑到后湖。所以現在農村水保署在選址時，在地居民雖然還是想提供意見，但最終會接納跟尊重團隊的決定，因為臺東人的寬容度是很大的。

　　至於從促進地方產業來看，我覺得「漂鳥197——縱谷大地藝術季」形成了另一種「景點」與「遊客」之間的連結，與傳統遊程那種帶遊客去景點，透過語言、影片或導覽文字，然後打卡拍照的旅遊方式，完全不一樣。

大地藝術季引發出一種化學變化，不同人在觀賞不同藝術品時，都有源自於自身生活經驗的詮釋方式，獨一無二、無法被複製，而是透過創作者的理念，結合周邊環境，所帶來的感受。所以遊客會自己產生移動的行為，追了一個，就想再追第二個、第三個，想蒐集點數那樣，想一次看完，進而產生停留在地方消費、購物的需求，甚至跟其他景點發生連結。簡單地說，以前的觀光遊程是旅行社驅動，有了大地藝術季之後，是遊客自己驅動遊程，非常特別。

此外，我也觀察到，參觀大地藝術季的族群，滿多都是家庭親子或三五好友，這些遊客品質很高，看展品時會討論互動，比起那種遊樂園高感官刺激的遊程，更容易創造彼此間難忘的共同回憶，也會讓臺東這塊土地、這片風景，在心中長久留存。

羅永昌／池上源天然股份有限公司創辦人
回應生命經驗的藝術作品

農村水保署正式推動「萬物糧倉‧大地慶典」及「漂鳥197——縱谷大地藝術季」之前，我有機會跟農村水保署團隊前往日本參訪瀨戶內國際藝術季。返臺後，農村水保署便開始積極制訂策略來推動縱谷大地藝術季，當時他們希望先創造幾個亮點

做為示範，池上那時候很紅，便成為亮點示範地區，我想農村水保署是希望藉此將影響力輻射到周邊區域。

我住在振興村，它是一座沒落的小山村，跟池上比起來，並不熱鬧繁華，居民自信心也不足。因為縱谷大地藝術季有一座《永恆的旅者》安置在振興梯田附近，開始有遊客造訪，社區居民就會覺得「哇，我們這裡變有名了！」，不像以前看著熱鬧的池上，彷彿是局外人，跟我們完全沒有關係。

藝術家駐村創作期間，在地居民也會協助藝術家準備創作場所、媒材，甚至帶藝術家體驗割稻、參加豐年祭等活動，了解臺東文化與生活，協助他完成作品，都是十分有趣的經驗。對於藝術季，基本上在地人的想法是歡迎且認同，與有榮焉；但設置在戶外的藝術作品，也會產生保持跟維修的問題，所以當它有些損壞時，去留就會影響到在地觀感。

———— 在地美術館收藏記憶

所以我認為，舉辦活動雖然立意良善，但藝術作品擺放的位置，跟遊客停留休憩的位置，方方面面都要設想周到，也必須考量有些創作媒材經不起大自然的風吹雨打，設置前除了要考量土地使用權問題，也必須同時編列維修費用，才能避免造成社區的困擾與麻煩。

雖然大地藝術季帶來許多正面影響，但我總覺得少了點儀式感。譬如我們去瀨戶內海時，看到有一座由企業贊助的藝術館，裡面收藏了許多藝術作品，雖然參訪的遊客不見得了解創作者的理念，但是會被感動，對這塊土地產生記憶點，甚至願意回到自

▲日本藝術家阿部乳坊的作品《永恆的旅者》，指出人對故鄉的眷戀，讓臺東的旅外
　遊子也深受感動。(圖片來源：農村水保署臺東分署)

己熟悉的社交媒體去分享，我覺得這點滿重要的。

因此，我覺得如果有一座美術館，收藏歷年來臺東各地大地藝術季的作品，不論還在現地，或因為損壞而撤除，都能以某種形式重現於博物館中。每一年不同的遊客實地探訪大地藝術季之前，可以先去美術館了解創作理念，再前往現地欣賞，相信不會流於拍張照、打個卡就走的狀況，而會更有共鳴。要舉辦藝術季，推動藝術活動，就要把它變成一種與社區、居民們共創的記憶點，從這塊土地上長出來的東西必須存留於此，不致因為作品損壞或被移除，大家就忘了它，這是很可惜的。

─────**漂泊的旅客始終記得家鄉**

身為臺東人，看到藝術季，我感受到的最大影響不是人變多了，而是學習從不同角度去看待家鄉景色。藝術品是否能為自然景觀加分？倒是未必，要看藝術家本身的功力，這是很主觀的。譬如我對《永恆的旅者》很有感覺，因為了解藝術家創作的故事。他是一位旅者，來自新潟縣，到池上旅行時，造訪振興梯田，想起故鄉新潟也是日本冠軍米的故鄉，也有梯田，便發想了這件作品，手指向的地方正是日本新潟縣，藝術家說：「我是一個漂泊的旅者，但我永遠記得家鄉在哪裡。」

我也曾是離開家鄉到外地打拚的遊子，如今成家有小孩，為了給孩子一個美好的成長環境，回到振興村創業，這組作品對應到自身生命經驗，不僅深受感動，也產生共鳴與認同，願意帶著朋友或客人去認識藝術品，甚至主動維護。或許這也是臺東大地藝術季與自然環境、風土人文深刻結合，所產生的價值及效益。

在縱谷間與藝術對話

我們都像浪鳥一樣，
悠悠地來，悠悠地走。
在生命終將飄落之前，
願每一個漂浪的靈魂，
都能被詩歌撫慰。

────泰戈爾《漂鳥集》

　　三年來，「縱谷大地藝術季——漂鳥197」為臺東留下豐富的藝術地景，也為眾人提供了閱讀大地與縱谷的全新方式。

　　每一次展期開始前半年，藝術家進駐地方勘點，策展團隊和農村水保署同仁全力協助尋覓地點。從巡點、規劃到作品完成的過程，時常聽到在地居民反映：「我們這個地方從來沒有人來過，自從作品來了之後，大家就認識這裡了。」藝術家從創作伊始，便深入在地做田野踏查，和在地居民產生深厚的連結。

《何時》
創作者：Talaluki 范志明
年份：2020 年

　　2020 年，臺東都蘭部落
的阿美族藝術家 Talaluki 范志
明，用金屬、漂流木、稻草與
竹子，在池上大坡池畔完成了
《何時》這件作品。

　　它是一組以漂流木為基
礎，打造而成的大型裝置藝
術。像是一位在池邊垂釣的老
人，漂流木構成了老人深邃的
雙眼、歷經歲月的粗糙手指和
軀幹。何時，魚簍不再裝著豐
美魚蝦？何時，池面不再乘載
輕舟竹筏？世界與時間如同過
客，逐漸遠去我們的生活。池
邊垂釣的老人，邀請每一個人
駐足歇腳，同他凝視池面和大
地，同他感受天地與萬物。

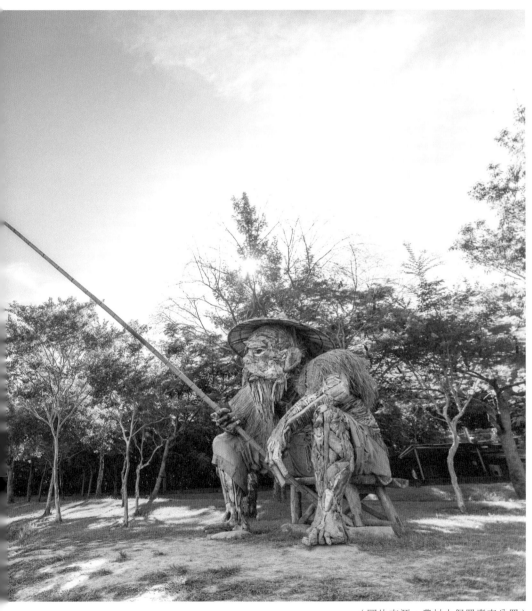

（圖片來源：農村水保署臺東分署）

《Misalemed 祝福》
創作者：達鳳・旮赫地
年份：2022 年

　　2022 年，來自太巴塱部落的邦查族（Pangcah）藝術家達鳳・旮赫地，用原石與鋼鐵材質，在鹿野龍田降落場上，細細雕琢《Misalemed 祝福》這件作品。

　　熾熱的高溫熔接出柔軟的鋼鐵，清明無雜的心讓金屬往天頂延伸，形成舉起祝福與愛的心形手勢。拱形的外觀，屹立於草原，鋼材焠鍊後的優美姿態，象徵人類克服種種困境、與自然生態永續共存的意志。

（圖片來源：農村水保署臺東分署）

(圖片來源：農村水保署臺東分署)

《孕育》
創作者：安君實
年份：2022 年

　　《孕育》是出自屏東霧台鄉好茶村的魯凱族人安君實之手，他用竹子、木材和鐵料，在關山鎮電光大橋旁的田間，築起了圓弧狀的小屋，這是一座田間的自然庇護所，像是種子也像水滴，象徵大地母親對萬物的哺育和滋養，也象徵中央山脈的泉源，匯聚成卑南溪，灌溉平原田野。

（圖片來源：農村水保署臺東分署）

《無盡的流動》
創作者：提姆‧諾里斯
　　　　（Tim Norris）
年份：2022 年

　　說起藝術與地方的共同協作，英國藝術家提姆‧諾里斯的作品《無盡的流動》是相當好的例子。提姆在前期溝通時便表示，希望用細竹子編織參展作品。但來到臺灣駐村兩個月期間，嘗試過桂竹、箭竹，效果都不如預期。於是，策展的歐陽穎華帶他上山，找尋合適的創作材料。「我們跟原住民朋友到山上，找到山棕葉，把葉子削掉後留下中間的葉脈、葉梗，發覺可以這樣用。」提姆順利地完成創作。作品位在鹿野新良濕地，欒樹環繞四周，山棕葉梗和鋼架構成螺旋線條的弧形物體。輕盈流動的線條設計，引領視覺穿透物件和湖面。隨時間變化，葉梗逐漸由綠色褪成褐色，自然與作品彷若無盡地流變。

《跑道上的水滴》
創作者：雅科‧佩努
　　　　（Jaakko Pernu）
年份：2019 年

　　芬蘭藝術家雅科‧佩努駐村期間，在當地居民的幫助下，順利於池上水利公園完成《跑道上的水滴》。

　　一開始，雅科希望用自己家鄉常見的水柳創作，那是與芬蘭人生活緊密連結的自然材料。「我們這邊沒有水柳，但是有相思樹，」歐陽穎華向他解釋，相思樹之於臺灣人，猶如水柳之於芬蘭人。幾番說服下，雅科才同意使用相思樹創作。他的作品中間需要柱狀物體支撐，雅科指了他住所隔壁的檳榔樹，「那個很直！」歐陽穎華趕緊找了隔壁的阿伯溝通，「結果阿伯馬上把這棵檳榔樹鋸了，還和藝術家一起扛著檳榔樹創作。」後來在地居民忙進忙出，幫忙組裝作品，這是大地藝術季最可貴的地方。

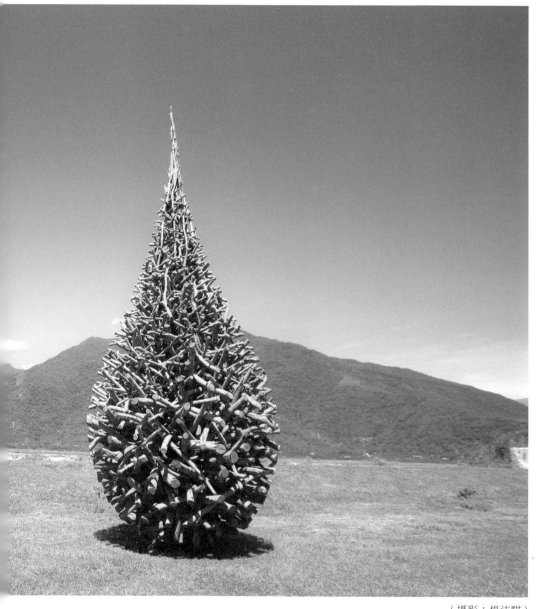

（攝影：楊沛騏）

《心之地》
創作者：何彥霖
年份：2023 年

　　開車行駛在前往關山農會
碾米廠的途中，絕對不可能忽
視這幅巨型創作《心之地》，
這是新銳藝術家何彥霖的作
品。以油漆為主要創作媒材，
創作者想表現的是一種感受：
「也許，人一生都在不斷地尋
找一個真正了解自己的人，在
這廣袤而平靜的田野之中，走
到內心最深處，接近自己，也
許看到的是自己或者是別人？」
透過小鹿望向遠方的眼神，彷
彿也還在找尋可能的答案。

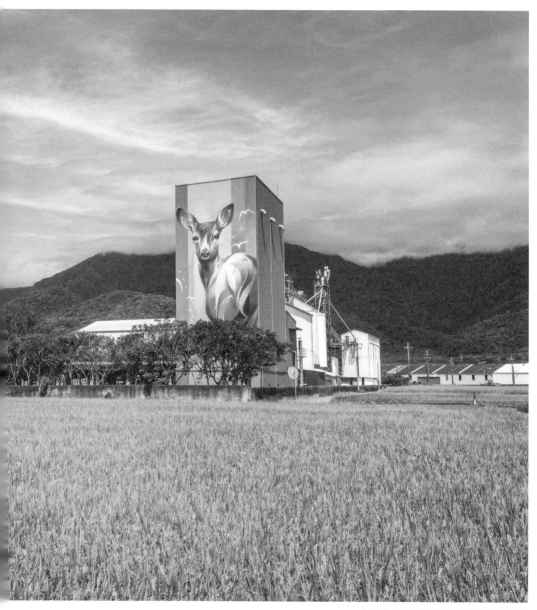

（圖片來源：農村水保署臺東分署）

《雲朵製造所》
創作者：林淑鈴
年份：2021 年

　　位於關山親水公園人造山
丘頂的《雲朵製造所》，以
充滿趣味的輪廓線條，與彩色
編織的型態，成為網路上能見
度最高的作品之一。創作者認
為親水公園園區是水域環繞之
處，而水又是生命之源，具備
匯聚生命、生機勃發的意涵。

　　透過童趣幻想的風格，表
達生命起始萌發之姿態，主構
件以迴旋放射狀線條，織造出
線條柔美、有機曲線之造型，
結合地貌特色，在制高點，
讓觀者充分感受生命源起於大
地，壯闊延展天際之姿。

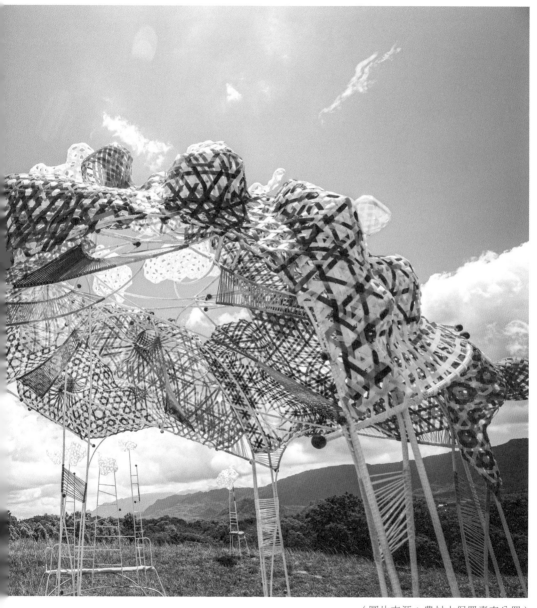

（圖片來源：農村水保署臺東分署）

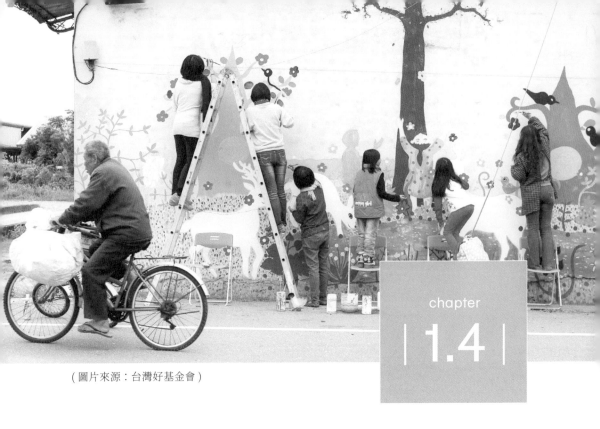

chapter
|1.4|

（圖片來源：台灣好基金會）

藝術生活的多元型態

藝術詮釋了縱谷的美景，
場域則實踐了縱谷的生活。
結合物產、文化、民情的美術館與食堂，
是臺東人落實生活藝術感的最佳典範。

深入祕境尋覓地景藝術固然有趣，走進美術館也不啻是一種體驗臺東藝術的好方式。池上穀倉藝術館，便是一個不能錯過的好地方。想了解池上穀倉藝術館的故事，就不能不認識梁正賢。

　　梁正賢，建興碾米廠的第三代傳人，也是翻轉池上農村經濟的關鍵人物。身為家中長子的他，自大同工學院畢業後，當完兵，就回臺東繼承家業。

　　歸鄉繼承家業的過程中，他不斷思考一個問題，為什麼池上有這麼好的環境、勤奮的農夫和好吃的稻米，但是價格始終和外地一樣？於是，他開始踏入田地、向自然學習；藉由土壤改良和栽培紀錄，嘗試種植有機米。學習如何在有限的稻田面積裡，提高稻米品質，增加市場競爭力並提升價格。

　　1994 年，梁正賢接觸到 MOA 自然農法，2000 年 10 月報名了國際美育自然生態基金會（臺灣 MOA）舉辦的日本八天七夜「自然農法見習」，拓展了梁正賢對於有機農業的知識，更改變了他的一生。

————農民也值得好的精神生活

　　結束參訪後，梁正賢開始試種有機米，同時鼓勵池上農民投入有機農法契作，拓展池上有機米版圖，推動「共同品牌」和「產地證明」，成功在 2003 年推動《商標法》第 72 條增列「產地」證明標章申請註冊之法源依據，「池上米®商標」至此屬於池上鄉公所擁有，是全國第一個符合世界貿易組織（WTO）地理標示規定的商品。

　　此外，梁正賢也投入池上藝術祭典與藝文活動的推動，「其

實，MOA 自然農法有三個志業，一個是自然農耕、一個是文化藝術昇華，第三是整合醫療、淨化療法，」梁正賢說。他在日本看到 MOA 美術館、箱根美術館，一問才發現，原來日本人推動自然農法的過程中，也強調文化藝術生活。農民的生活不應只有耕作，更該強調藝術生活和農事勞作的平衡，有了良好的精神生活、文化習慣和美學素養，自然對稻作耕植會產生正面效益。

2008 年，正巧台灣好基金會在東部尋找合作夥伴，時任執行長徐璐來到池上，和梁正賢與關心在地文化發展的賴永松老師討論，決定招集在地社團組織，一起協助台灣好基金會進駐池上。

於是，從串聯池上各個社團，凝聚團結共識，對外橋接資源與聯繫，並於 2009 年啟動第一場「池上秋收音樂會」，邀請鋼琴王子陳冠宇在稻浪間演奏鋼琴。那是第一次池上舉辦大型文化活動，不但順利完成，還登上美國知名雜誌 *TIME*，池上的美躍上國際媒體，引起全世界各國的矚目。

此後，每一年池上秋收活動的規模持續擴大，藝術展演型態愈來愈豐富。2012 年開始，池上秋收音樂會改名為「池上秋收稻穗藝術節」，至今已然成為池上年度最重要的文化藝術祭典。

————穀倉藝術館，持續傳揚池上之美

為了讓池上的美延續，不止步於一場活動，梁正賢在 2008 年時，將自己的舊米廠改建成「池上多力米故事館」，做為池上好米及農特產品的銷售基地，故事館也提供餐飲服務，運用在地食材製作米食餐點及飲品，並具備觀光工廠的功能，讓遊客深入了解池上米的發展過程，也提供導覽服務與碾米體驗。

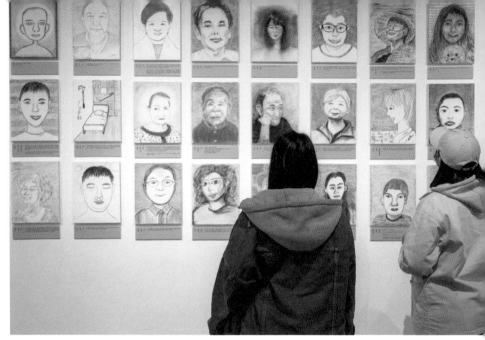
▲池上穀倉藝術館富足了在地人的精神生活，在地居民還親手速寫肖像作品在館中
展出。（圖片來源：台灣好基金會）

　　2015 年，台灣好基金會在池上認養老房子，修整後再利用，
成立「池上藝術村」，邀請藝術家駐村，提供創作空間，同時也
與居民生活、互動。藝術村籌備的同時，「為池上留下一間藝術
館」的念頭也開始醞釀，梁正賢得知，便二話不說提供穀倉給基
金會使用，不但每個月只象徵性地收一塊錢做為租金，同時也支
持藝術館的修建工作。

　　藝術館的修建不只是基金會及梁正賢的工作，更是池上鄉親
們的大事，負責穀倉改建的建築師陳冠華，以三年時間，帶著團
隊在池上與鄉親們一起生活，藉由工作坊等活動，找回池上人共
同的生活記憶，發現在地的精神與美學，最終才決定以樸實風格
改建老穀倉，保留原本的木質架構，以鋼構強化，施做屋瓦隔
熱，也為池上居民凝聚共識完成社區事務的紀錄上，再添一筆。

　　2017 年 12 月「池上穀倉藝術館」正式開幕。2019 年獲得

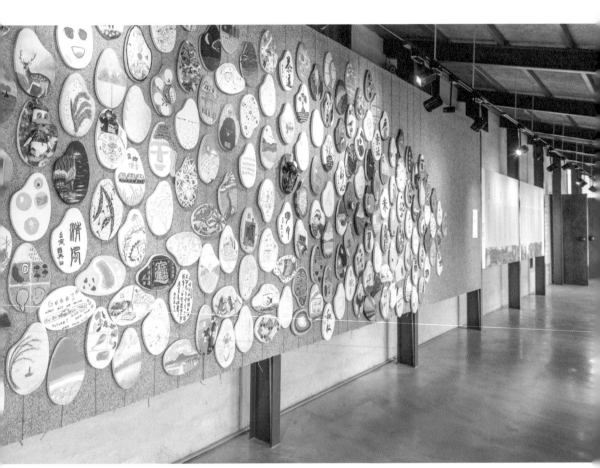

▲池上穀倉藝術館展出的作品《池上人‧心中米》，由兩百多位池上鄉親所創作，表
　達對土地的情感。（圖片來源：台灣好基金會）

「遠東建築獎──舊屋改造特別獎」首獎及業主獎，評審提到：
「池上穀倉藝術館是一棟在地又充滿前瞻與理想性的建築。」

如今的池上穀倉藝術館，是一座可以讓藝術家駐村、舉行多元藝文展演活動、保存和展示藝術作品的地方美術館，實踐推動藝文空間在地化的行動。

2020 年新建的米倉生活館，可以辦演講、畫展、肢體律動課，也可以開會、演出和電影放映。雲門舞集曾在此開設律動課程，讓闔家大小都能參與，在務農生活之際，釋放肢體律動、感受藝術文化的力量。梁正賢說，這裡是讓池上鄉民生活緊密連結的空間，有了這樣的空間，池上人的精神生活將會愈來愈富足。「池上的幸運是你很難想像的，」梁正賢說，池上遇到了很多貴人，很多機會來了，他們就全力把握。

池上的成功，不只是好運，而是來自於在地人的勤奮努力。感受到梁正賢對地方發展的投入，林懷民老師也曾在受訪時說：「百年後臺灣要變成什麼樣子，那是夢想，不一定做得到。但是沒有夢想，一步都走不出去。梁大哥是我一輩子學習的對象。」

許多人解讀梁正賢的故事，都大力稱讚這是地方創生的典範，但對他而言，只是不停思考如何善待「栽種的人」，以及如何承擔起守護黃澄澄稻浪的責任，讓池上共好的精神，落實在日常生活的每一天。

東海岸
大地藝術節

————————

聽，

月光在
海上吟唱

感受自然的力量，傾聽大地的聲音，
來東海岸走走，吹吹海風，看看藍藍的大海，
感受盛夏的炙熱，在海洋與天空的交會中，
找到你的臺東藍。

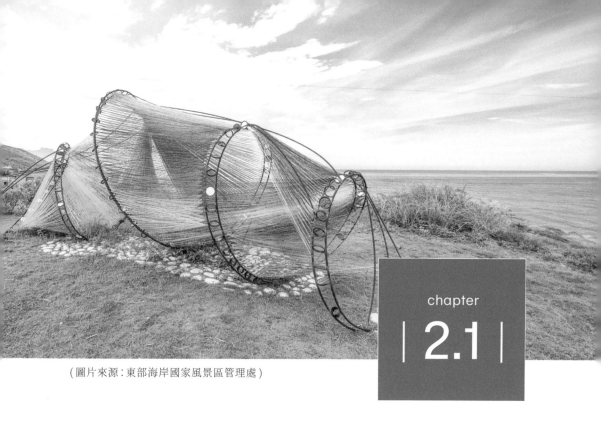

(圖片來源：東部海岸國家風景區管理處)

藝術浪潮在東海岸奔流

每一個人、每一個地方，都與海洋密不可分，

海洋孕育了萬事萬物。

如果你認為海洋不重要，那就想像一下沒有海洋的地球。

就像火星，沒有海洋，生命將無所依靠。

————美國海洋學家西爾維婭・愛麗絲・厄爾（Sylvia Alice Earle）

臺東土地之所以黏人，絕非只靠幾場熱鬧的節慶活動、幾家網紅推薦的美食店家，或者是國際建築大師一手操刀的地標型硬體設備，而是流淌在臺東人血液中的藝術情懷，與大自然交會融合，在大地留下獨一無二的蹤跡，而吸引國內外無數「臺東粉絲」前來探訪。

　　沿著臺 11 線舉辦的東海岸大地藝術節，是臺東第一個啟動的地景藝術活動，規模龐大，包含駐地藝術、月光‧海音樂會、藝文平台與藝串行動，自 2015 年舉辦至今，一直都是膾炙人口的藝術活動。

————槁木起死回生，重新賦予藝文魂

　　說到東海岸大地藝術節的源起，就要追溯到 2002 年的金樽海岸。

　　臺灣每年 7 月至 9 月是颱風旺季，在強風席捲、豪雨沖刷之下溪水傾瀉而下，海浪猛烈拍打岸邊，泥沙與殘木不斷在河口與陸海交界處堆積。

　　狂風過境之後，留下了巨量的漂流木與垃圾海廢，對東部海岸國家風景區管理處（簡稱東管處）的維護管理，造成困難與不便。譬如，富岡地質公園園區內地形崎嶇，大型機具無法進入清運，所有漂流物必須靠人工打撈與運送。一些體積龐大的廢木撈起來之後，只能先切割成小塊然後堆積在臨時置放處，清理流程耗時、費工而且花錢。

　　但是這些他人視為無用之材，卻是創作者眼中的瑰寶。

　　2002 年，幾位居住在都蘭的藝文工作者來到金樽海岸，運

用漂流木搭成工寮，住在這裡，形成「意識部落」。他們將對藝術的熱情注入漂流木中，創作長達三個月，之後在沙灘上舉行一場名為「自然‧存在‧消失」的展覽，有見維‧巴里的《野地之光》、峨冷‧魯魯安的《魂縈夢繫》等作品，透過藝術家的創意與巧思，漂流木起死回生。

當時，擔任東部海岸國家風景區管理處臺東管理站主任的林維玲，得知消息之後，透過朋友引薦，邀請意識部落的成員於2003年的「藝術與音樂流瀉的金樽」活動中展出作品。其中，在臺11線分隔島設置的大型創作，是魯碧‧斯瓦那的《韻》，他運用漂流木枝的線條與山脈紋理相互交織，與自然協奏出優美的韻律，讓參觀民眾印象極為深刻。

而這種「駐地藝術」型態，是由在地藝術家以漂流木為素材，在花東海岸公路沿線進行創作，從花蓮遊客中心至臺東加路蘭遊憩區，包含綠島，十四處景點、三十幾件作品，透過不同的藝術方式，展現東海岸的創作動能與強韌生命力。

這些創作除了本身的藝術價值，作品的有機變化，也為觀眾充分演示了生命哲學。

————無可動搖的文化底蘊，落地生根

這些裝置藝術的素材，多半取自山林大地的自然產物，本身就有存留時間的限制，加上臺東夏季高溫曝曬、冬季冷冽的東北季風吹襲、終年海風挾帶的鹽分侵蝕，作品更是加速腐朽，創生與告別猶如生命起落的縮時影像。東部海岸國家風景區管理處處長林維玲表示：「損壞與崩解也是作品意義的一部分，呈現藝術

▲藝術家張國耀創作的《山海匿境》打造一處彷彿山海交會的隱匿空間，取逆境諧音，寓意逆境之中仍有無限可能。(圖片來源：東部海岸國家風景區管理處)

有機的樣貌，觀者在不同季節、不同的時間前來，都會有不同體驗。」

而這次由東管處與在地藝術家首度攜手合作的活動，佳評如潮，受到各界廣泛迴響，於是東管處決定，2004 年移師到加路蘭遊憩區舉辦。

加路蘭遊憩區原本是工程廢棄土與漂流木的放置處，經過重新規劃、整建，成為背倚都蘭山脈、遠眺湛藍太平洋的最佳景點。不過，林維玲總覺得有所不足：「加路蘭雖然擁有壯闊的景觀，但似乎少了些讓這裡同時具備藝術與休憩功能的亮點。」

林維玲靈機一動，想到意識部落的藝術家，便邀請他們運用漂流木打造兼具展示與擺設的裝置，將加路蘭打造成藝術園區的基地，也進一步催生出 2006 年的加路蘭手創市集。至此，藝術家使用漂流木創作的頻率愈來愈高，也讓政府與地方藝文工作者的交流更頻繁。

人為努力雖然活化了加路蘭的遊憩功能，但是只要在戶外，

氣候永遠是一大挑戰。遊憩區內有大片草原，卻缺少遮蔭、避風之處，臺東夏日高溫炎熱，尤其中午之後焚風過境，暑氣湧上，更令人感到炙熱難耐；冬天則是另一種景象，冷冽強勁的東北季風迎面颳起，讓人幾乎難以站穩，如何解決這些大自然的限制，吸引更多觀眾與旅人到來？

策展人、創作者紛紛提出建議，答案不約而同。

策展人李韻儀依據加路蘭手創市集的現況評估，說明應融合在地人文、天然環境、藝文展演為基底，以策展方式塑造具有多元價值與文化底蘊的地景藝術節。知名創作者潘小雪也提出：「臺11線沿路的裝置藝術如此之多，是否能用節慶概念進行整體規劃？」

於是「東海岸大地藝術節」品牌正式出現，2015 年首屆活動在加路蘭登場，從 2016 年起，移至都歷遊客中心盛大舉辦。

———從作品看出藝術家對臺東的情懷

對接民眾之外，東海岸大地藝術節也是創作者的心靈舞台。日本藝術家菅野麻依子的作品《聯》，就讓策展人吳淑倫印象深刻。

2022 年，菅野麻依子第三次參展，選定在綠島進行創作，這也是東海岸大地藝術節首次跳島展出。《聯》的創作概念始於當屆的主題「群山之島·眾島之洋」。能經過眾島的就是洋流，隨洋流而來的是漂流木，菅野麻依子將木頭切割、琢磨成三十餘顆大小各異的木球，串成珠鍊，象徵地球之母送給臺灣的禮物。

《聯》原本要放置在巨石上，卻苦尋不到適宜的石材當底

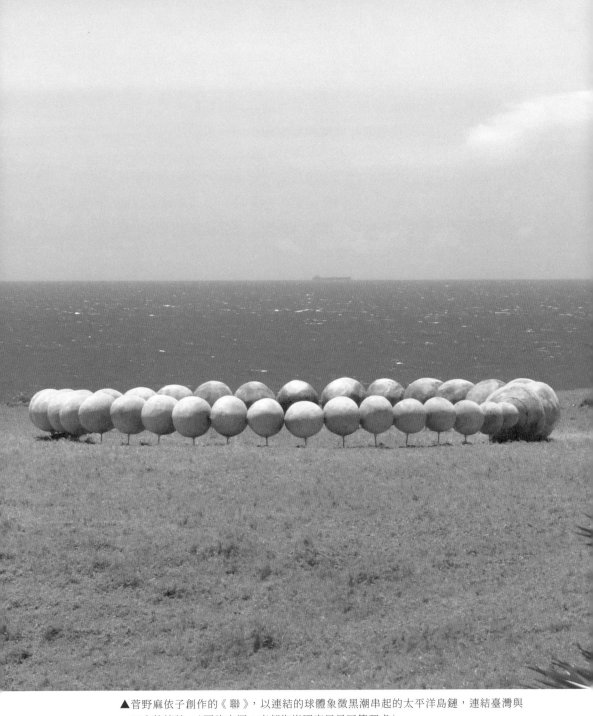

▲菅野麻依子創作的《聯》，以連結的球體象徵黑潮串起的太平洋島鏈，連結臺灣與
　日本的情誼。（圖片來源：東部海岸國家風景區管理處）

座，與藝術家溝通後，決定改將作品置放在綠島帆船鼻大草原。不過，前往帆船鼻的路是一條蜿蜒狹窄的步道，大型懸吊機具無法進入，最後僅能用人工搬運這些巨大木球。

備展過程雖然辛苦，作品中卻蘊藏了藝術家對這片土地的喜愛。菅野麻依子發現，當屆的藝術節開展首日，恰巧是二十四節氣中的夏至，因此將作品內最大顆的木球，擺放在夏至太陽升起的方向，讓第一道曙光能直接照射在球面上。吳淑倫說：「這個作品著實令人暖心。」

除此之外，也有許多藝術家，以自己的生命故事為創作背景，結合臺東的自然環境，感動觀眾。譬如伊祐・噶照在 2021年的作品《月亮住在海裡》。

───────濃郁人情撫慰孤獨的創作者

孩提時的伊祐・噶照，看到月亮從海平面緩緩升起，腦中浮現一個疑問：「月亮是住在海裡嗎？」成人後的藝術家，運用廢棄回收的鋼筋創作，不斷彎曲、纏繞的硬體結構，像是柔美海浪凝結在陸地，點綴一輪彎月，來傳達月亮由海平面升起的美麗。

這組《月亮住在海裡》的作品，矗立在加路蘭遊憩區高台上，向觀眾傳述阿美族傳統漁獵生活與月亮息息相關的文化。月升月落牽引海洋潮汐運作，阿美族人掌握海水漲退潮的時機點，男人潛入深海捕撈魚蝦，女人則在潮間帶採集貝類與海菜，取得每日的海味珍饈。

創作者對臺東的情懷，固然來自壯闊秀麗的自然風景，駐地創作期間，濃郁的在地人情味，也牽動著創作者的心，拉近與土

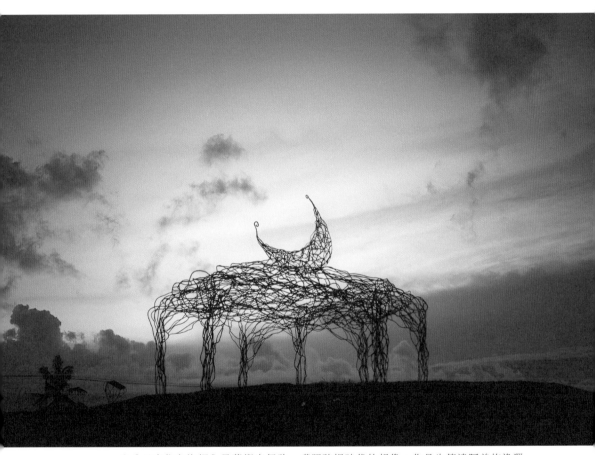

▲《月亮住在海裡》是藝術家伊祐‧噶照孩提時代的想像，作品也傳達阿美族漁獵
生活與月亮的息息相關。(圖片來源：東部海岸國家風景區管理處)

▲外籍藝術家喬治‧努庫（George Nuku）的作品《瓶裝海洋 2118》，以回收塑料進行創作，爲人類悖離土地與海洋的未來發出警語。（圖片來源：東部海岸國家風景區管理處）

地之間的距離。

　　位於臺 11 線鄰近馬武窟溪河口的小馬部落，散發一股靜謐療癒略帶神祕感的獨特風情，吸引許多旅人想移居至此。小馬部落位於成功鎮最南端，往北可達成功鎮市區，向南可至東河市區、都蘭，夾在兩個熱鬧的景點之間，常令人忘了她的存在，成爲過而不停的地區，也因此散發出一股閒靜舒適的氛圍。

　　2016 年，木雕創作家達鳳‧旮赫地，受東海岸大地藝術節策展團隊之邀，在此用漂流木與竹片搭建作品《Pahahanan 停駐‧休息的地方》，讓大眾有機會認識小馬部落。

　　小馬部落的在地居民林爸爸與女兒小倩，曾在策展人李韻儀的盛情邀約下，商借土地做爲駐地藝術之用。林爸爸說：「我唯一的要求是材料取用自在地，沒有不環保的素材，徒手製造即可。」他深知日本瀨戶內海用藝術祭進行地方創生，也希望藉此能提高小馬部落的能見度。

開展之後，達鳳・旮赫地的作品《Pahahanan 停駐・休息的地方》果然吸引依循藝術品地圖走訪在地的人們，林爸爸說：「還有人在作品裡搭帳露營，很有趣！不要破壞它就好。」

林爸爸回憶當時作品施工期間，每日都會到場觀看，久而久之，漸漸與達鳳・旮赫地成為友人，即使完工後，林爸爸仍會鋤草、種花，美化園地，他說：「美的環境對藝術作品才有加分。」

達鳳・旮赫地在小馬部落所創作的作品，感動到某位贊助者，引發其贊助藝術節的意願，因此策展團隊邀請西班牙藝術家喬迪（Jordi NN）來到小馬部落駐地創作。

而喬迪的作品《懸浮的海浪》，結合了贊助單位的員工旅遊，以及林爸爸、藝術節志工協助之下完成，其主結構由竹片編造而成，輔以鋼索。用力學原理騰空展示，若吹起風會隨著風晃動，恰似汪洋中的波浪。

————居民共同協作，建立珍貴情誼

女兒林倩還告訴我們一個小花絮。《懸浮的海浪》正對日出之處，是因為喬迪定方位前，先以 Google Map 查詢小馬部落所在位置的夏天太陽升起之處，由此可見，喬迪並非先確認地點，才發想創作主題與草圖，而是早早就相中小馬部落，這裡始終是他心之所向的地方。

駐地小馬部落期間，為了節省住宿與往來交通費，喬迪接受林爸爸同住一個屋簷下的建議，入境隨俗體驗阿美族的部落日常。林爸爸說：「雖然語言不通，但有手機翻譯可以進行簡單溝通，他也很習慣我們的生活。」

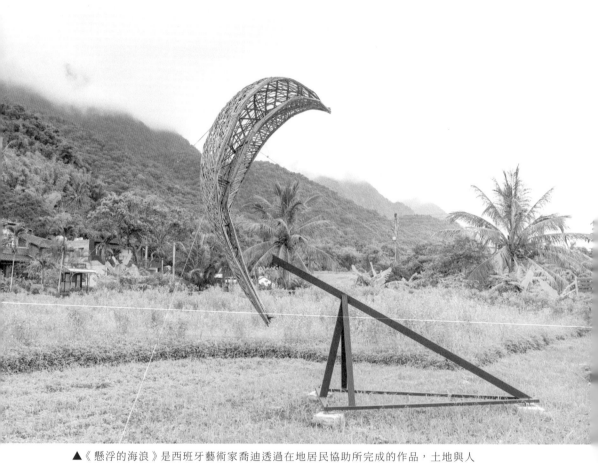

▲《懸浮的海浪》是西班牙藝術家喬迪透過在地居民協助所完成的作品，土地與人情的緊密連結，正是其他藝術季難以複製之處。(圖片來源：東部海岸國家風景區管理處)

除了給予喬迪竹編技法的協助，林爸爸也是藝術家的定心丸，撫慰喬迪在創作初期不順遂的躁鬱之心，用傳統阿美族祭儀的「香檳酒」（編按：即香菸、檳榔、米酒，是祭典儀式中的三項祭品）告知祖靈庇護並保守藝術團隊。

小馬部落有自己的生活步調，它不倚賴觀光，也不是商業型態聚落，從早期至今，都有東海岸大地藝術節的創作品坐落在這片土地上，靜靜等待移動的人們來到小馬部落，欣賞最簡單純粹的美好。

對於《懸浮的海浪》這組作品，小馬部落的居民各有詮釋，相當有趣，有人說它像船上懸掛的帆，也有人說像身體弓起來的眼鏡蛇。但不論為何，喬迪就像跨洋而來的造浪者，擾動小馬部落再次因地景藝術而引發討論聲浪。

———從自然匯聚而成的藝術力

創作者與土地、與人情之間的緊密連結，是舉辦大地藝術季之後，最令人動容與珍惜的一片風景，尤其是近年來，臺灣各地皆興起一股舉辦藝文展覽的熱潮，但是臺東的大地藝術季卻有難以被取代的地位。

以東海岸大地藝術節來說，有別於其他地區的地景藝術節，其在地性及與阿美族文化緊密相連的特色，形成核心精神。而具備在地個性，對地域性的藝術節十分重要，因為經年累月建構的深厚關係不易取代與複製，更難以移植到其他地方。

東海岸大地藝術節歷屆主題皆以山海、土地為核心，例如：潮間共生、島群之間、潮騷之歌等，2023 年更以阿美族諺語的

▶印裔美籍藝術家安德魯·阿南達·沃格爾（Andrew Ananda Voogel）的作品《浩瀚之門》，以五道拱門創造一個開闊的聖殿，希望觀者在地平線上冥想與反思地球對人類的意義。（圖片來源：東部海岸國家風景區管理處）

「aka lalima 越過第五道浪」為題。而且，不論邀請參展或對外徵件，主辦單位都要求藝術家運用在地自然素材駐地創作。

因為，唯有在這裡生活的創作者，看盡瞬息萬變的天然景色，用肌膚親身感受風的吹拂、陽光的曝曬，才能把自然界帶來的信息，揉合成與森川里海共生的作品。

這是土地長出來的藝術節，是在花東海岸線凝聚的創意與生活能量，透過人群的共識，再由公部門整合資源，以藝術策展的方式推廣，並非因應官方政策而誕生的產物。

曾多年擔任東海岸大地藝術節策展人的李韻儀就認為，若大地藝術節停止辦理，仍然會有源源不絕的裝置藝術作品出現，因為對藝術家而言，創作與生活已密不可分，是日常的一部分，不會因為任何因素而停止。

不過，李韻儀也觀察到，藝文展覽熱潮在各地看似百花齊放，例如：桃園地景藝術節、苗南海地景藝術節、壯圍沙丘地景藝術節、花蓮森川里海濕地藝術季等，但是創作者的養成速度，往往不及藝術節舉辦的頻率。

───── 藝起串出藝文生活

有鑑於此，東海岸大地藝術節採取一年邀請參展、一年公開徵件的年度規劃，維持展出品質。策展團隊可憑藉藝術家的作品形式與製作經驗，來決定是否符合條件，再進一步邀請參展；公開徵件則純粹以設計圖進行評選，能否順利成為實體作品不確定性較高，需要專業人士的審慎考量立體結構、安全性、執行預算、環境評估等變因。

▲ Apo' 陳昭興、王亭婷創作的《等待漲潮 ── 阿公的魚簍》，寓意部落耆老撒網捕
魚時，坐在海邊等待漲潮到來時的跳躍魚群，沒有效率卻充滿禪意。(圖片來源：
東部海岸國家風景區管理處)

　　每年精采的主題策展，讓各界見識到臺東源源不絕的創作能
量。而為了拉近人與藝術的距離，看見作品後的靈感繆思就在生
活中，東管處更在展期內規劃了藝文平台、周邊商品，讓民眾參
與創作者的日常，去聽他們的故事，甚至體驗動手做的樂趣。

　　因為這個初衷，東管處於 2015 年推廣的「開放工作室」計
畫，除了參展的藝術家，更鼓勵默默耕耘的藝文工作室，執行手
創工作坊、講座、分享會等活動，邀請民眾進入自己的創作空
間，來一場深度美學之行。

　　2021 年，開放工作室更擴大進行為「藝串行動」的「東海
岸藝術生活平台串聯計畫」，整合各種市集活動、音樂會、微型
展覽等資源，讓各項藝文資源可以透過申請被妥善運用，達到藝
術平權的目的。李韻儀說：「我們要鼓勵且支持在地方自己辦活

動、策展，並且協助給予資源，讓這群有理念的年輕人被看見，東海岸大地藝術節則是可以協助他們提高能見度的宣傳平台。」

──────串聯起社區的活動力

第一年的藝串行動將串聯計畫延伸到南迴線的「南方草草節」，活動內容透過音樂、講座、工作坊，讓旅人體驗部落的生活日常，用家鄉味與旅人交朋友。而在臺11線上的慢漫山谷工作室舉辦的大地循環燈展，則因為藝串行動而獲得企業矚目，進而運用企業製作口罩產生的廢棄邊料，打造成裝置藝術燈具，在後疫情時代點亮一盞明燈，成為東海岸藝術生活平台串聯計畫媒合的實例。

2023年，藝串活動同樣徵選出15組在地團隊，透過各種多樣化形式，擾動東海岸的藝文活動，透過藝術挖掘東海岸的美。

譬如「港港好出運運動會」，是由富岡社區發展協會的祕書江文綺與團隊共同舉辦。江文綺原本在南部求學與工作，在外人生起起落落，在家人鼓勵下回家，返鄉後便積極投入推動社區事務的行列。

▶東海岸的「藝串行動」，讓在地居民的傳統技藝可以被看見。(圖片來源：東部海岸國風景區管理處)

▲東海岸大地藝術節延伸出藝術生活平台串聯計畫，結合講座、市集、音樂會等，讓藝術與生活緊密相連。(圖片來源：東部海岸國家風景區管理處)

　　江文綺笑著說：「前輩在前面用走的，我在後面用跑的！」笑容背後暗藏對媽媽及社區長輩的心疼。江文綺的母親在社區服務二十多年，有一次她看到媽媽跛著腳進行導覽解說工作，心想：「我能不能做些事，讓長輩們不要那麼累？」

　　於是，她從行政庶務、寫企劃書開始學起，還認識了東漂至臺東的桃園人 Coral。Coral 目前在富岡開海食光咖啡店，她說：「我的店就像中繼站，連結臺東、蘭嶼、綠島，店內會放置介紹周邊景點的散步地圖、店家資訊給旅客參考。」

　　因為太愛富岡，Coral 希望大家不只經過，而是花時間停留。她與江文綺想法不謀而合，都認為要留下旅客的腳步，需先在地方擾動，串聯鄰里居民共同響應，打造富岡獨特亮點。

　　2023 年，富岡、富豐兩里合併，居民組成為阿美族部落、閩南人、客家人與大陳義胞，是多元族群融合社區。為了凝聚眾人，打造具豐年祭的歡慶感，江文綺和 Coral 便以運動會形式召

▶ 東海岸藝術生活平台串聯計畫讓社區居民有機會參與,並發想像是「港港好出運運動會」諸如此類的創意活動。(圖片來源:臺東富岡社區發展協會)

集社區民眾,催生「港港好出運運動會」,同時申請加入東海岸藝術生活平台串聯計畫。

富岡向來以漁港著稱,早期居民大多從事農漁業、檳榔產業,在運動會中,團隊設計甩釣竿、疊荖葉等趣味項目,還有石山部落的草編、加路蘭裝置藝術的導覽等,喚起在地人的回憶與認同,也讓外界參與者認識富岡的藝術與文化。而透過平台,也有助於展現地方文化。

「港港好出運運動會」得到社區居民一致讚賞,進而熱情地發想未來可以增設的比賽項目,讓執行團隊非常興奮。綺綺認為,推展社區事務需要時間深耕與磨合,透過藝術平台,她期盼能就此展開與外界的對話,傳達臺東觸動人心的生活態度。

───────不存錢只存回憶的港邊銀行

最近,臺東成功鎮開了一家新銀行,卻無法存放與提領新臺

幣，造訪者只能帶著兩「憶」離開：回憶與記憶。這家於 2022
年年底開幕的成功海銀行，是重新整修位於中華路與民權路交會
口的臺灣土地銀行，變成提供餐食、飲品、地方展覽的複合式空
間，行長巫祈睿說：「過去大家對成功鎮的印象，大多是漁港和
海鮮餐廳，我們想透過空間來訴說成功鎮的故事。」

於是，巫祈睿帶領團隊，盤點在地資源、深掘小鎮文化，他
們認為一般旅客抵達觀光景點，第一件事就是尋找美食，而吃也
是認識地方最快的一種方式。

因此，他們融合漁業職人、阿美族的海洋採集知識、客家族

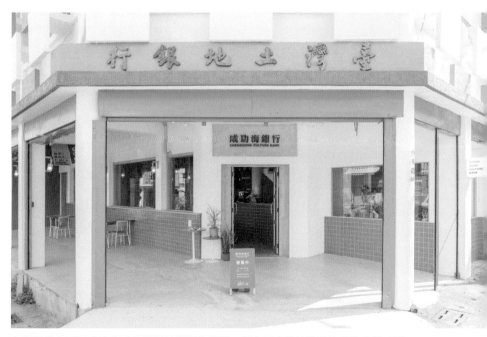

▲藝術節也可以成為社區居民對外溝通的管道，藉由歷史建築的活化改造喚起回憶，
　也讓遊客了解過往。(圖片來源：成功海銀行)

◀來自日本的藝術家杉原
信幸及中村綾花,深受
臺灣原住民文化所吸
引,於是以蘭嶼達悟族
的拼板舟為靈感,以珊
瑚石及岩石為媒材,打
造出象徵東海岸海洋文
化的作品《波浪方舟·
潮間交織》。(圖片來源:
東部海岸風景區管理處)

群的碗粿、綠島的魚粽等飲食文化，轉化成盤中殽讓旅人品嘗，並設計向職人學習，用雙手體驗從產地到餐桌的食育課程，凸顯成功鎮的飲食文化底蘊。

而成功海銀行前身的臺灣土地銀行，也牽動著在地人的回憶，有居民再次踏入此地時，想起以前到銀行可以領到鶴岡紅茶，還可以買到初鹿鮮奶，十分感動。因此，成功海銀行特別引進當時供應的台茶 18 號與鮮奶，藉由故事讓回憶存放在成功海銀行中，然後等待下一次提領的機會。

恰逢 2023 年東海岸大地藝術節，有半數地景創作都位於成功鎮中，巫祈睿便申請東海岸藝術生活平台串聯計畫，期盼藉此讓更多人有機會認識成功鎮，除了欣賞藝術裝置之外，也能參與一日職人體驗活動、體驗海港風情、感受生活之美。

————慢即是快的臺東節奏

東海岸大地藝術節不僅希望成為藝術工作者、在地社區提高能見度的平台，2023 年也與旅行社合作，推出鐵道旅遊行程，從北部或高屏出發皆可，搭配藍皮解憂號，帶領大家看藝術品、聽音樂會、造訪部落，深度感受東海岸的旅遊魅力。

如果從客觀條件觀察，臺東藝文發展看似位居劣勢，實則恬恬吃三碗公。雖然地理位置偏遠且地形幅員狹長，對外交通並非便利，李韻儀說：「但臺東真的很野！」臺東走著「慢慢來比較快」的步伐，包容任何可能性與多元價值，在穩定中逐年交出亮眼的美學成績單。

就拿東海岸大地藝術節來說，2016 年開始建立品牌，2017

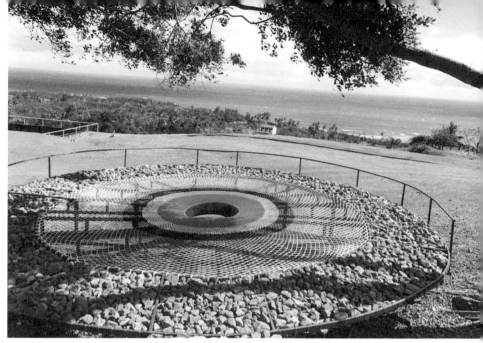

▲歐舟(山田設計)的作品《泡氛圍──心流的體驗》想表達的很直觀,就是讓人在圓的中心聚在一起,與石頭為伍,與草地親近。(圖片來源:東部海岸國家風景區管理處)

年獲得《La Vie》雜誌「年度創意力100:十大創意展覽」獎、《Shopping Design》設計採買誌評選為「2017臺灣設計Best 100:十大最佳社會關懷」獎,2020年榮獲第八屆臺灣景觀大獎特殊主題類傑出獎,2022年獲得企業贊助支持演出經費。同年,「月光‧海音樂會」也推出售票場次,希望透過常態型售票收入,逐漸走向自給自足,降低對補助的依賴。

　　如今,東海岸大地藝術節即將邁入第十年,林維玲期望,未來能累積歷屆成果,展現品牌聲量,創造國際吸引力,進而成為國際型的活動。做對的事情、把事情做對,堅持理念最終將成為善的循環,湧進更多鏈結的機會與經濟效益,讓藝術的影響力在東海岸持續擴散。

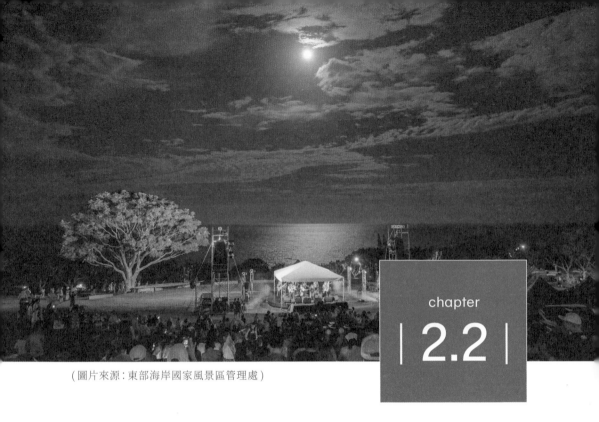

(圖片來源：東部海岸國家風景區管理處)

盛夏必修的音樂學分

以自然景觀為舞台，
日落月升、潮起潮落為背景，
聆聽悠揚音符及美妙旋律帶來的感動，
也傳達出東海岸大地藝術節的閒適哲學與獨特的生活風格。

自從東海岸大地藝術節的主場地，從加路蘭遊憩區移至都歷遊客中心舉辦後，由於都歷距離臺東市區較遠，考量到或許會因此降低旅人探訪的意願，於是東管處思考：如何繼續打造吸睛度高的新亮點？

————月光陪伴著返家之路

有一段時間，林維玲因為公務繁忙，下班時經常已經夜幕低垂。在開車回家的路途中，眼前靜謐幽暗的海岸上，卻浮現一輪明月，銀光灑落在海面上，美得令人捨不得眨眼，也讓疲憊的身心獲得撫慰。

回憶起這段日子，林維玲心想：夕陽西下迎來夏夜的晚風與月光，倘若配合音樂，讓眾人隨著節奏輕擺律動，無疑是最完美的藝術節開幕活動。於是東海岸大地藝術節的系列活動——「月光・海音樂會」，就此誕生。

站在「月光・海音樂會」的表演舞台上，演出者朝著都蘭山脈的方向盡情揮灑對音樂的熱愛，身後的苦楝樹與海天一色的太平洋，形成天地舞台，這幅美景任誰看了都難以忘懷。

都歷遊客中心從前是一片梯田，策展團隊運用地勢，將天然的階梯規劃為自然座椅，做為觀眾席，整體場域渾然天成，猶如古羅馬劇場的造景。音樂會開始的時間跟著月亮走，當觀眾欣賞表演時，將會看到明月從海平面緩緩上升。

而「月光・海音樂會」這場不以強打主流歌手為演出內容的夏季音樂盛事，強調南島之聲，兼具原創精神、在地意象，每年公布各場次表演日期時，都會有一群忠實樂迷的手指頭蠢蠢欲

動，先訂房、再搶票，舉辦多年下來，早已累積眾多忠誠樂迷。

　　策展人李韻儀笑說，某屆音樂節，她在場內遇見一群華航的機師，對方風趣地告訴她：「今年要不要頒全勤獎啊？我們每一場都有來！」或有經濟條件較優渥的觀眾反應：「主持人，你們都沒請 A Cappella 來演出，明年我可以贊助。」這位觀眾沒有吹噓，2019 年邀請 A Cappella 團體歐開合唱團，他果真資助演出相關費用。

　　除了擁有許多樂迷支持，更有表演者慕名而來，毛遂自薦，期望登上「月光・海音樂會」的舞台。

　　吳淑倫分享觀察心得：若是能端出熱力四射的演出，氣氛歡騰感染全場，配搭燈光、月光、山海，加乘點綴營造出無與倫比的魔幻效果，「月光・海音樂會」絕對是表演者夢寐以求的演出場地。

────夏夜月光是我心之所向

　　因此，每年開放「你的月光・海舞台」徵選活動時，不僅報名十分踴躍，更有音樂大賞得主或是知名大團參與徵選。

　　知名歌手萬芳就曾在音樂會悠揚吟唱，她戀上如夢似幻的山海舞台，用音符滋養各個世代的人們。當然，原住民歌手也不曾缺席與「月光・海音樂會」的一期一會，桑布伊、巴賴、舒米恩、阿爆、王宏恩等人傳唱撫慰的樂音，讓沉潛的心靈再次驅動前往心之所向。

　　經過長年累月的努力經營，「月光・海音樂會」堅不可摧的音樂品牌形象已深植人心。「對我來說最有成就感的事，就是觀

▲「月光‧海音樂會」的氛圍不僅撫慰聆聽者，表演者本身也深受感動。(圖片來源：東部海岸國家風景區管理處)

眾來這裡可以聽到喜歡的歌手，然後能觸探到新歌手，變成他們的樂迷，」自 2020 年便開始擔任「月光‧海音樂會」音樂統籌的鄭宜豪，說出他內心的渴望。

　　鄭宜豪過去從事音樂相關工作，有機會遊歷世界各國的音樂季，在國內各地的音樂節盛會中，也經常會看到他的身影。身為臺中人的他，談起與「月光‧海音樂會」的結緣，是在都蘭部落的傳統領域「pacifalan 都蘭鼻」。

　　都蘭鼻是都蘭阿美族人口耳相傳的祖靈聖地，是祖先登陸之地，也是每年舉辦海祭之處。從中央政府行政管轄來界定，都蘭鼻是屬於東管處的列管範圍。

　　2019 年，當時鄭宜豪正在籌備第五屆「Amis 阿米斯音樂節」，決定於都蘭鼻擴大舉辦，音樂節團隊必須與部落族人、東管處，針對場域使用進行協調與溝通，恰巧當屆東海岸大地藝

▶如夢似幻的舞台、氛圍
深植人心,「月光‧海
音樂會」已成為東海岸
一年一度的音樂盛會。
(圖片來源:東部海岸
國家風景區管理處)

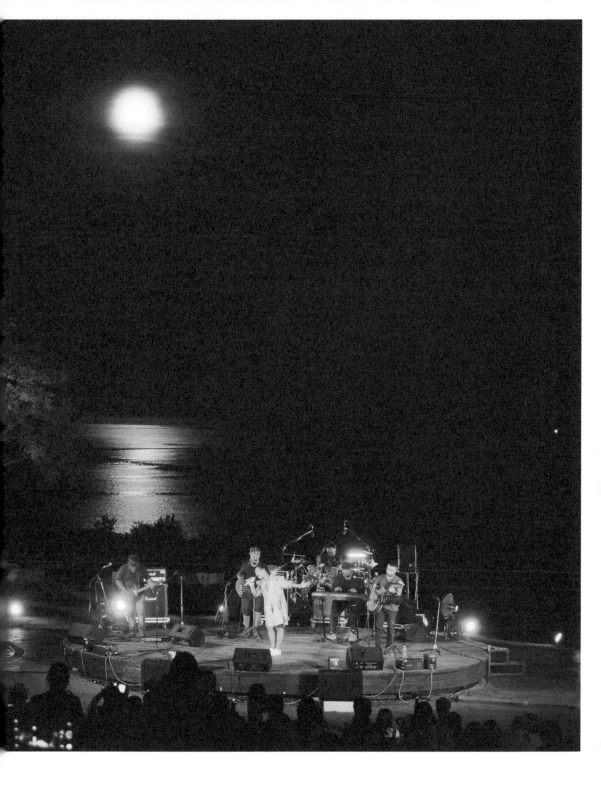

術節 Siki Sufin 希巨‧蘇飛創作的作品《Matako no kelah 被退潮追上》要設置在都蘭鼻，讓鄭宜豪與策展人吳淑倫、李韻儀開始有了互相交流的機會。

　　之後，鄭宜豪離開前任工作，選擇駐留在都蘭部落發揮所長，李韻儀聽聞消息後遂邀請鄭宜豪擔任「月光‧海音樂會」的音樂統籌。即使擁有籌劃音樂節活動豐富的經驗，加上對國內外音樂節慶閱歷無數，鄭宜豪剛接下此任務時，也不敢對原本的「月光‧海音樂會」節目內容進行大幅度的變動。

　　他說：「主要是因為有了前幾屆的基底與經驗，形塑出『月

▲都蘭出身的阿美族藝術家希巨‧蘇飛創作的《被退潮追上》，形容族人捕魚重要且充滿危機的時刻，就如同人生的轉捩點。(圖片來源：東部海岸國家風景區管理處)

光‧海音樂會』獨特的音樂氛圍，慢慢樹立起品牌形象，擁有一群忠實客群，不應該輕易捨棄。」尤其「月光‧海音樂會」擁有令人驚豔的自然地景舞台，「光是想像某些音樂人站在這個舞台上，就有一種十分對味的感受，」鄭宜豪說。

————音樂新星的推介平台

譬如，2020 年邀請的「拍謝少年」，代表著在地搖滾精神，許多歌曲都與海洋有關，就很適合在東海岸演出；又或者「晨曦光廊」，在他們的音樂裡可以感受到大地的遼闊、風的氣息。一站上「月光‧海音樂會」的天地舞台，「晨曦光廊」感受到無與倫比的大自然力量，在結束演出後萌生創作靈感，寫出一曲〈休息站的人們〉，表露出對人生的未知徬徨，如同歌詞中所寫：「把自己獻給風景與豔陽，把思緒交給時間高聲唱。」遇到人生難解的課題，緊繃的神經該適時獲得釋放，音樂乃是最好的解壓良方，東漂到「月光‧海音樂會」，讓身、心、靈都有了停留休憩的時間與空間，蓄積充足動力後再出發。

而鄭宜豪在嚴選演出人員與安排節目流程時，亦有其獨到見解，東管處處長林維玲說：「從 2020 年演出名單稍微調整後，音樂的型態變得多元與豐富，到現場聆聽的年輕人變多了，更能接觸不同年齡層次的群眾。」鄭宜豪則認為，支持「月光‧海音樂會」的觀眾群夠多，也累積出一定的品牌聲量，何不延伸品牌效益，讓它成為推薦介紹樂團與歌手的平台，並藉此觸及不同國家、不一樣的客群，親自來感受「月光‧海音樂會」的魅力。

譬如：2021 年登台的「漂流出口」，用阿美族語的詞、搖

滾的曲，展現屬於東海岸的野性，跨界具有前瞻性與爆發力的演出，有如海上巨浪一波波唱進觀眾的心，也唱到金曲獎的舞台上，「漂流出口」以《O Fafahiyan No Riyar 海女》專輯，獲得第三十二屆金曲獎最佳原住民語專輯獎。

————東海岸是創作者的迦南美地

處在山嵐、碧海、草木之間的東海岸，是蘊藏創作靈感之起源地，吸引各類型的創作者在此聚集、移居，進而落地生根。這群曖曖內含光的創作者，往往有許多醞釀多時的作品，卻沒有足夠的資源可以引薦到平台發表。

鄭宜豪說：「在東海岸創作的人很多，只不過不懂得如何整合外界資源進行連結，這是臺東藝文與音樂市場所缺乏的。」因此，身為「月光・海音樂會」音樂統籌的他，抱著一顆渴望新生代歌手能被伯樂挖掘的心，將過往合作的創作人，譬如：高偉勛、Kivi、Mafana 樂團、姚宇謙、馬曉安等人送上舞台，正是因為不想好音樂被埋沒，可以為所有愛樂人欣賞，並且喜愛。

對此，高偉勛的觀察則是，「臺東的音樂活動很強調在地連結，像是原住民族國際音樂節 Pasiwali 專注在原民歌手，『月光・海音樂會』也有一定比例找在地的原民歌手。」其他如 Suming 舒米恩辦的「Amis 阿米斯音樂節」，則是融合臺東許多部落的音樂與文化展演活動，邀請卑南族、布農族、阿美族和排灣族等部落共同參與，也讓更多人認識在地多元的部落文化。

高偉勛說：「近年來，臺東藝文產業愈來愈蓬勃發展，在臺東縣政府的協助下，也讓在地音樂人跟藝文產業連結得愈來愈緊

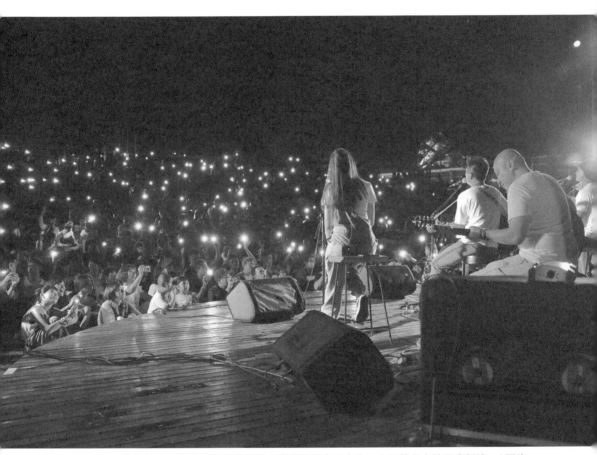

▲無論地景藝術或是音樂活動，臺東廣納多元文化，也堅持與在地緊密相連。(圖片
　來源：東部海岸國家風景區管理處)

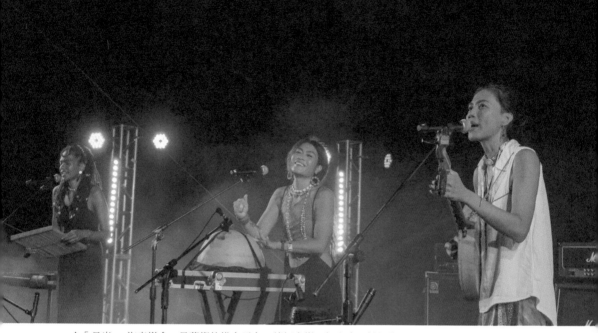

▲「月光・海音樂會」是藝術的推介平台，讓好音樂、好人才不被埋沒。（圖片來源：東部海岸國家風景區管理處）

密。」感受到臺東藝文脈動，讓更多在地藝文工作者能有參與的舞台，高偉勛身為鐵花村第一批長大的「鐵花村世代」，即使面對艱困難行的音樂路，至今仍持續走著、唱著，期待更多如「月光・海音樂會」般的藝文平台，能提供創作者被市場看見的機會。

如果說「月光・海音樂會」是臺東獨有的推介平台，下一步即是如何運用平台與資源，創造契機，使慧眼識千里馬，讓有潛力的音樂人得到合適的發展機會。「月光・海音樂會」之所以無法被取代，正是因為這裡擁有獨特的地景舞台，形塑出與眾不同的氛圍，如此得天獨厚的優勢，若能有更多的延展性，使選團機制、主辦單位與聽眾達到三贏的狀態，豈不更好。

對此，鄭宜豪說到：「我希望以後大家想要做音樂與藝文創作，第一件想到的事，就是到臺東的東海岸。」因為在這裡可以

遇見策展人、不同領域的創作者,安靜清幽的絕佳場域,有助於立下創作發想的基石。

　　臺灣從來不欠缺以財力資源堆疊而成、主打重磅歌手的音樂展演活動,不過這只是短期效益,雖然效益立竿見影,卻可以隨時被取代。唯有貼合在地性的活動本質,著墨於打造在東海岸創作的不可取代性,培育新星創作者、音樂人,才是值得深耕且堅不可摧的音樂活動。

　　期許未來,「月光 · 海音樂會」在潮間眾生、邊界聚合中,能伴隨著每個人追尋自我,在浪聲囈語中悟出生命的道理,在大海與山川之間,呼喚靈感的降臨,用集體共感的經驗,留下屬於地方性格的作品。

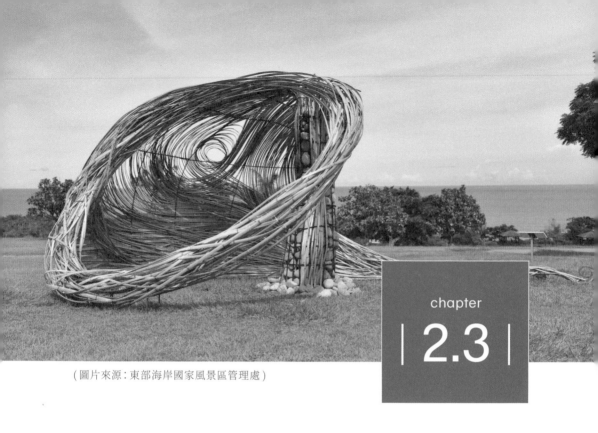

(圖片來源：東部海岸國家風景區管理處)

山海天地
是創作靈感之源

臺 11 線沿途的美景與慢悠悠的生活步調，
吸引藝術設計、詩詞文字、音樂演奏等各方創作好手移居，
與在地藝文人士一同激盪風格多元的作品，
讓土地、海洋、人群共同滋養豐美的一切。

透過藝術家對生命與創作的自我剖析與靈魂對話，不難發現：東海岸如夢似幻的自然景觀，以及奔放不受拘束的創作環境，正是帶領藝術工作者持續走在創作路上的不滅燈塔。

哈拿‧葛琉／都蘭部落阿美族藝術家

從藝術中探尋自我與生命對話

我是哈拿‧葛琉，都蘭部落阿美族人，一直在金樽沙灘創作，對我來說，在金樽全心投入創作的時光，是人生極大的轉捩點，也是滋養我在藝術路上繼續走下去的動力。

我曾是北漂一族，十多年遠離家鄉的生活，雖然開啟了新視野，內心深受啟發，卻一直有股看不見的力量，緊緊牽繫著自己。我想起初到臺北求學時期，適逢 1987 年解嚴階段，就讀中文系，每天都得讀四書五經，對於性格反骨的我來說，相當難適應。

所幸，我在校園中認識來自各地不同族群的友人，才了解到外面世界的精采，我透過不斷地學習閱讀、思辨論證，養成了社會關懷的視角，也讓我開始對探索自己與母體文化之間相互牽連的脈絡，產生興趣。

在阿美族傳統社會結構裡，女性擅長編織、刺繡等手作技能，母親出色的手藝影響我至深。當我回到都蘭，再次投入纖維

工藝，除了向母親請益，也利用研習資源精進編織技巧。

我不是一個很有耐心的人，卻不想被困難的學習過程給打敗，於是開始平心靜氣鑽研織布與植物染。2001 年，我得到臺東國稅局的邀請，設置第一件裝置作品《記憶中的圖騰》。2002年，數十位從事藝文工作的創作者，在臺東東河鄉金樽海灘發起「意識部落」駐地型的田野創作模式，我也是成員之一。

記得那個時候，我們一群創作者，回歸原始生活方式，撿拾海岸上漂流木做素材。從部落情感出發，往內對靈魂與生命進行探尋對話，往外則對現實世界投入關注。結束長達三個月的意識部落駐地創作之後，我重新思考藝術的意義，開始用作品回應人與環境之間的關係、自然界的綻放與凋零。

————用藝術創作發聲

在年歲漸長，累積人生閱歷後，年少時找尋自我產生的疑問，也逐漸獲得紓解。2004 年的《繫》與 2007 年的《迴》，便是我受到大地感召誕生的作品，山川闊海孕育我的母體文化，彷彿隱形的臍帶斷不開與土地的連結，無疑是生命最高的禮讚。

達悟族長者口傳文化中曾敘述：「海洋是母親的奶水，島嶼是父親的胸膛，當你累了就躺在島上，不要忘了所有的養分都來自海洋。」我感謝從自然界中得到的體悟與海洋民族必須具備的思維，也感慨東海岸的美被財團覬覦，甚至要規劃開發興建度假飯店，於是，當族人用抗爭運動誓師守護部落傳統領域時，我選擇柔性訴求面對土地議題，在我心中，表達意見不是只有走上街頭，大聲疾呼愛環境守土地的主張，若稍做轉化，用藝術的美來

展現，更能讓人接受。

於是，2013 年我用手織毛線與現地漂流木創作出《祝福‧禮物》三部曲：禮物、天佑都蘭、守護家園，以地景裝置替自己發言，提醒世人愛惜東海岸並重新思索人與自然的依存關係。

我常常在臺 11 線看到來去匆匆的旅客，沒時間停留欣賞美景，感受部落純樸的氛圍，但愈是忙碌的生活，愈應該給自己時間慢下來好好沉澱，希望來到東海岸的人們，都能替自己保留一段獨處時光，坐在《我在月光海，我很勇敢》前，聽著浪聲，讓思緒恣意徜徉在海風中，感受山、海、人在自然裡交融，聆聽大地帶給我們的啟示，在探索周圍環境的同時，也能抱持著對自然的愛惜與尊重。

夏曼‧瑪德諾‧米斯卡
／蘭嶼東清部落達悟族藝術家

傳統文化賦予創作養分

我的國中代課老師，啟蒙我對繪畫藝術產生興趣，記得老師很親切，相處起來沒什麼距離，每逢星期六會帶學長跟我環島畫畫。看著老師用炭筆作畫、饅頭當橡皮擦，學到不少技巧。

國中畢業的時候，要面對離家升學或就業的選擇，最終決定落腳在臺中的鞋廠工作，一邊賺錢養家，一面想著下一步人生的

方向，直到當兵入伍前，我下定決心要報考復興美工。

就讀復興美工期間，恰逢原住民族社會運動蓬勃發展，當時發生蘭嶼反核廢料事件，促使我投入藝術創作，繪出《核去核從》作品，藉此強烈表達不滿核廢料留存在家鄉的態度，其實那時候我不知道什麼叫作「創作」，只知道將情緒與感受畫出來。

1997 年，回到故鄉蘭嶼，我希望自己的作品可以廣泛影響到原住民族，帶動社會對環境議題、人權自由、文化認同的反思與檢討。因此，我移居都蘭並自營「飛魚咖啡」，結識一群來自藝術界、工藝界的朋友，跟他們學到製刀工法、辨認木材的訣竅、初階製陶程序等職人技藝。此時我的創作風格逐漸由平面繪畫轉往其他媒材，第一件金屬作品是在臺東海濱公園，使用 H 型鋼骨製作的《千變萬畫》，大紅色畫框裡的風景每日皆不同，成為臺東旅遊的熱門打卡景點。

————創作者的夢想實踐

當時，有許多都蘭藝術工作者經常聚在飛魚咖啡，大家從言談交流描繪心中創作藍圖、聊生活起落，如今的東海岸大地藝術節，就曾經是見維・巴里與我討論過的夢想。

我記得在美國加州聖地牙哥，就有一座小漁村，為了吸引旅遊觀光人潮，一年之中有三個月舉辦藝術季，人們只能徒步進入活動場地，欣賞藝術作品、逛藝術市集，見維・巴里還將想法畫成草圖，發送給身邊認識的藝文創作者。如今二十多年過去，看著當年高談闊論的紙上輪廓，終於實現成東海岸大地藝術節，匯集島嶼創作者造就意義非凡的能量，且持續累積發散。

我的藝術養分都在達悟族傳統文化裡，它是我創意源源不斷的寶庫。2023 年，再一次挑戰大型裝置，就在東管處都歷遊客中心下方的面海平台，以鋼筋燒焊《 大尾巴與 TATALA 的千年之約 》，創作靈感汲取自觀察海象得來的訊息。

　　每年在飛魚捕撈季節前期，達悟族人深信海面若有鯨魚出現，便會帶來龐大的飛魚群，族人出海必定會滿載而歸，鯨魚被喻為是豐收與好運的象徵。

　　作品中我刻意焊作揚起風帆的拼板舟，藉此提醒人們：距今四百多年前，有風帆的大船是蘭嶼往返菲律賓巴丹島進行貿易的交通工具。達悟族的船是有帆的，而且形狀很特別。這座龐大沉重的地景裝置，船身精心設計出鏤空金屬線條，鋼筋細緻排列焊接成大尾巴，希望傳達島民慶豐收的喜悅，吟唱著歌曲：

〈 TATALA （ 達悟族語：拼板舟 ） 之歌 〉
每當黑潮暖流，順著天神指定的路徑漫過來，
溫暖了祖先歷代的海域，
我在灘頭上早已蓄勢待發，升起了風帆啟航，
循著 MINAMORONG （ 達悟族語：南十字星 ） 照射的位置，
航向與 AMOMOBO （ 達悟族語：鯨魚 ） 約定的海灣，
我年復一年遵行這古老千年約定。

〈 鯨魚之歌 〉
我受天神指派帶領飛行魚群，
來到 MINAMAHABTENG （ 達悟族語：北極星 ） 之下，
我年復一年，游向招魚祭歌聲的海灣，履行這古老的千年約定。

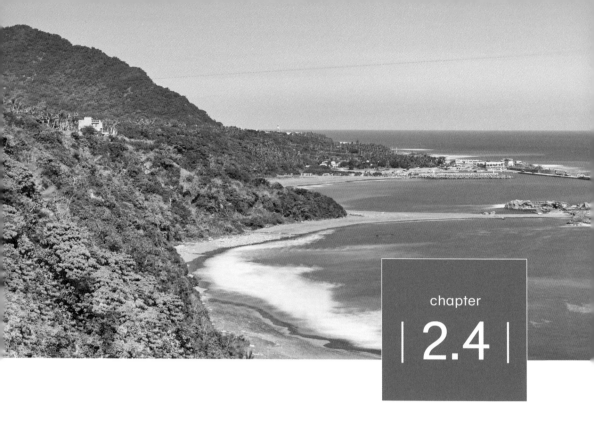

太平洋滋養藝術創作

海洋是母親的奶水，
島嶼是父親的胸膛，
當你累了就躺在島上，
不要忘了所有的養分都來自海洋。

——— 達悟族長者口傳文化

　　每年的東海岸大地藝術節，是一場以在地文化為基底，與藝術交織而成的藝文界盛事，創作者以東海岸自然景觀為創作靈感，周邊天然環境條件為創作媒材，融合漂流木裝置，進行戶外策展，一步一步建構東海岸天、地、人共存共榮的藝術原動力。

《我在月光海，我很勇敢》
創作者：哈拿‧葛琉
年份：2022 年

　　位於渚橋的《我在月光
海，我很勇敢》，是哈拿‧葛琉
的作品，也是創作者 2004 年至
2022 年內在轉化後的心靈之作。

　　走過二十年來創作的過
程，哈拿‧葛琉一面積累阿美
族編織工藝與植物染製的知識
經驗，一面透過駐村計畫，捕
捉地方風采，解構在地日常，
進行文化採集。她認為纖維藝
術並非只能發生於室內，柔美
曲線也不只有絲線可以展現出
來。這組《我在月光
海，我很
勇敢》便將堅硬鋼鐵幻化為優
雅柔和的環境藝術，連結在地
脈絡，同時為場域增添飽滿生
命力。

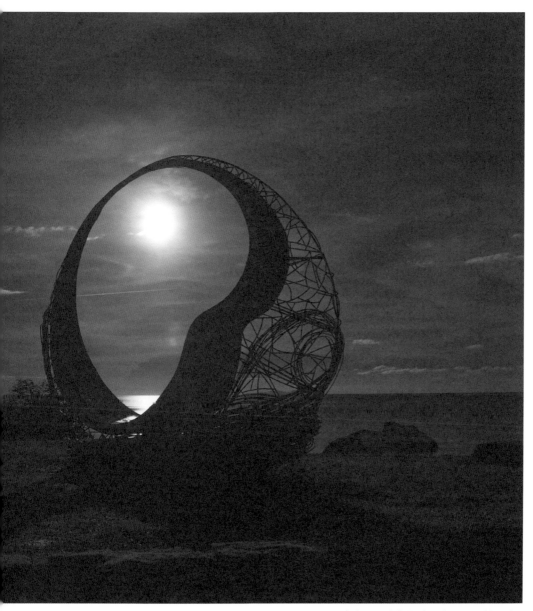

（圖片來源：東部海岸國家風景區管理處）

《大尾巴與 TATALA 的千年之約》
創作者：夏曼・瑪德諾・米斯卡
年份：2023 年

　　歷屆東海岸大地藝術節少見獨具蘭嶼風格的作品，2023年由達悟族藝術家夏曼・瑪德諾・米斯卡雙手打造的《大尾巴與 TATALA 的千年之約》，將達悟族人深信不疑的口傳文化，從小島（蘭嶼）越過第五道浪抵達大島（臺灣）。

　　這組作品是用兒童視角觀看巨型鯨魚尾與揚起帆的拼板舟，反璞歸真擁抱內在童心未泯的一面。看著夏曼・瑪德諾・米斯卡分享作品，喜悅之情溢於言表，如同小孩般雀躍興奮，彷彿看見青少年時期的他，快樂地帶著畫筆畫紙，走遍蘭嶼作畫的生活。

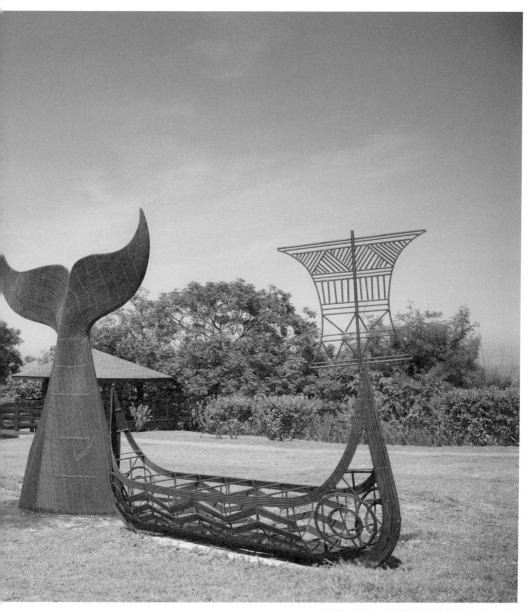

(圖片來源：東部海岸國家風景區管理處)

《島嶼之影》
創作者：拉黑子・達立夫
年份：2018 年

　　作品大量使用藝術家長年於太平洋邊緣行走所撿拾積累的物件，包括糾結於礁岩的廢棄漁線、尼龍繩，以及糖廠整修地面時蒐集的鋼筋。

　　曲折的鋼筋重塑成人形與島嶼，島嶼就像一個海洋博物館，收藏了我們遺棄的物件、生活的殘影。8 件人形雕塑透過族人們對於漁網的熟悉，進行繁複耗時的拆解與纏繞，纏繞的色彩就如同豐年祭上的衣飾般繽紛，相映著我們的身影。

　　太平洋是拉黑子出生的地方，他將色彩繽紛的「線」隱喻「水」，再巧妙地呼應水於環境的多變樣態。水順著洋流、蒸氣、落雨、河流，深入無數生命，縈繞於環境，也貫穿我們的身體，點出人與海洋的循環共生關係。

（圖片來源：東部海岸國家風景區管理處）

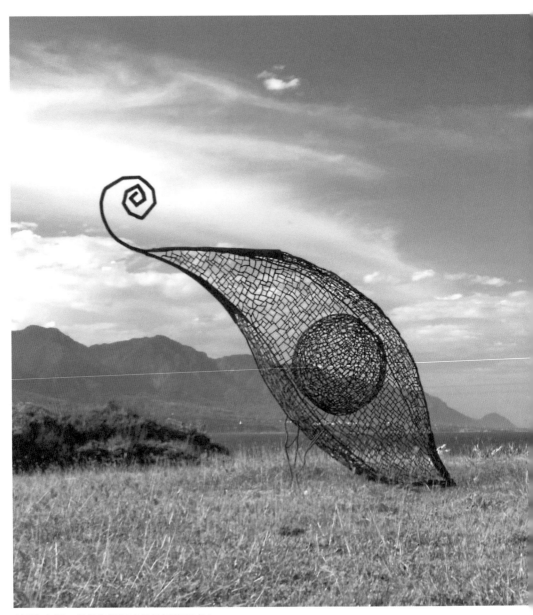

（圖片來源：東部海岸國家風景區管理處）

《旅人的眼睛》
創作者：達比烏蘭・古勒勒
年份：2021 年

　　《旅人的眼睛》位於加路蘭遊憩區，眺望都蘭山與都蘭灣相依相擁的絕美景致。對於創作者來說，眼睛是一個人內在靈魂與外在世界接壤的通道，而東海岸大山大海激盪交織的美，絕不僅在於視覺上的壯麗，更具有洗滌人靈魂的巨大能量，他希望透過這對回收鋼筋雕塑的旅人之眼，讓駐足在這片山海之間的觀者，除了看見波瀾壯闊的美景之外，還能重新省視自己與自然的依存關係。

站上世界舞台的
臺東藝術

開著車行駛在海岸山壁間的臺 11 線上，
追尋地景藝術的同時，
也可以走進場域間，
感受臺東藝術連結世界的脈動。

「衝浪」是多數人對臺東金樽的印象，也是臺灣衝浪運動的聖地之一，鄰近陸連島俯瞰的景色狀似酒杯，更是遊憩取景必拍的哈燒點。不過現在的金樽除了水上運動、休閒旅遊，更增添了一股濃厚的藝文氣息。

臺 11 線約 113 公里處，正是位於半山腰的「江賢二藝術園區」，曾在 2022 年 9 月試開放至 11 月底，即將在 2024 年秋天正式對外敞開藝術聖殿的大門。

園區內陳設藝術家江賢二的平面繪畫、立體裝置等作品，運用不同媒材、跨界主題，展現藝術家心智堅韌與勇於突破的生命之作。江賢二為了分享東漂定居臺東的美好，特地在藝術園區規劃藝術家交流會所，期盼成為沉澱心靈、尋找靈感之所在，這一切的起心動念，全因臺東給了江賢二第二次的藝術生命。

————封窗世界的追光者

「有海的地方，對我來說特別重要，」江賢二慢條斯理、語帶堅定地表達他對汪洋大海的喜愛。

回首他的創作人生，猶如藝術行者始於臺灣的臺北、基隆，經過法國巴黎、美國紐約等地旅居近三十年，最後歸鄉臺灣，並在 2008 年遷居臺東，駐留之處皆比鄰海河而居。

江賢二說到，鍾情於海是因為海的瞬息萬變，為創作帶來無限想像空間。大學畢業的他，在基隆實習就在漁港邊租畫室，伴隨漁船散發的油耗味與海潮聲，似乎也使他進入了異想國度，大筆揮灑於畫布。專心致力於創作的背後，是江賢二遊走在缺乏信心的幽谷，努力找尋屬於自己作品裡的「光」。他說：「我畫抽

象畫，年輕的時候覺得完全不需要窗戶、不用到戶外找靈感，想要從心裡面找到自己渴望的光，找到屬於自己的位置。」

江賢二在國外生活的日子，比待在臺灣的時間還長，重新回到熟悉的地方，猶如初來乍到般的新鮮。

在法國時，他曾多次造訪巴黎聖母院，沉浸在聖潔純淨的靈性瑬養；回到臺灣，也時常前往龍山寺、保安宮感受舊情思懷，尋找兒時印象中的氣味與環境，走在莊嚴肅穆的廟宇中，回憶如潮水般湧上，加上內心對自我藝術的追求，兩者相互激盪之下促成了《百年廟》系列。江賢二說：「我沒有任何信仰，但『精神性』對我來說很重要，所以對任何宗教信仰裡的精神層面都十分著迷，也會融入在藝術作品裡。」

————奔向大海移居臺東

西班牙藝術家畢卡索曾有句至理名言：「一幅畫在掛上牆之後，它就死了。」意即創作過程在掛上牆那刻起就已結束，開始進入時間的軌跡。對於身為藝術行者的江賢二來說，一直追求的，也是在畫作表現更上一層樓，不流於形式且不落俗套。

▶移居臺東的江賢二，心境的轉變明顯表現在作品上，用色及風格自由奔放。(圖片來源：江賢二藝術文化基金會)

136

江賢二說，同系列作品畫了七、八年，就開始感到乏味、了無新意，會考慮搬家或換個環境找尋新想法。他與太太都喜歡海，過去住臺北時就常開車往宜蘭、花蓮，甚至到臺東，只為了遠眺不一樣的海景。

　　發表完作品《百年廟》之後，江賢二渴望突破，於是提出到東海岸另尋他方蓋畫室的想法。「我大概用兩年時間找地點，起初想在花蓮，但往南開到臺東金樽，覺得這裡實在太棒了！」於是，夫妻倆決定移居到臺東，整地建造藝術新天地。令他始料未及的是自己的繪畫風格，在臺東再次大放異彩，用嶄新風貌呈現生命之美的大作。

————大破大立的藝術生命

　　回顧江賢二的作品，早期喜歡在密閉式空間創作，封窗杜絕光線，只想畫出屬於自己心裡的光影，因此作品色系也隨之展現黝黯細緻風格。

　　移居臺東之後，江賢二的畫作色彩變得亮麗繽紛、線條柔和，心境轉變讓他找到了「光」。或許是因為年歲漸長，也或許繪畫表現日臻成熟，加上臺東地景洋溢著原始野性的壯闊，海景寬闊無際，樹木微風相伴，一日之中丰姿各異，夜觀閃耀的星辰愜意無比，創作者的身心被臺東淨土豢養，擁抱臺東給予藝術創作的自由度，讓他在採光明亮的畫室揮灑《比西里岸之夢》系列、《金樽》系列，畫作用色大膽，與過往風格迥異，仍不失美感與精神性的傳達。

　　江賢二說：「如果早在二十年前，我的藝術生命就結束了，

就只有一個《百年廟》系列。臺東給了我第二個藝術生命，可以讓我發揮想要的創作風格。」

為了回饋臺東給他的能量，他開始投入興建江賢二藝術園區工程，每逢清晨時分巡視園區，看到無用的廢棄物或材料，都會把它們當成創作素材。江賢二察覺到，自己的創作愈來愈能打破窠臼規範，能信手拈來活用廢材，成為拔地而起的立體裝置藝術，他認為即使運用的媒材不同，但想要透過藝術傳達意念的初心依然不變。

臺東促使了江賢二大破大立，展開藝術生命的第二春。「我這一輩子最大的作品，就是江賢二藝術園區。」談起園區規劃，才知道其雛形，早在旅居紐約時期就已經在腦海勾勒出來。

————這輩子的人生志業

江賢二深受抽象主義繪畫洗禮，旅居紐約長島。紐約冬季寒冷、夏季炎熱，而鄰近紐約車程約兩小時的長島，屬於北溫帶的海洋型氣候，冬季溫和、夏季涼爽，成為紐約客的避暑勝地，當時江賢二就想，何不在夏季週末開放畫室，讓民眾從生活中親近藝術，忙碌的身心靈也能藉此得到喘息。

離開紐約長島搬回臺灣，江賢二偶爾回憶年輕時開放參觀畫室的想法，「我常常和嚴長壽討論這個想法，希望有機會可以完成。」在各方企業界、收藏家與愛好藝文人士的大力支持下，以林友寒建築師為首的設計師團隊，自 2019 年開始動工，用江賢二 2007 年的鋼雕作品《13.5 坪》為園區建築原型，陸續完成五座展館。

▲江賢二希望藝術園區能提供藝術家一處場域，感受他從臺東汲取的創作能量。（圖
片來源：江賢二藝術文化基金會）

▲江賢二藝術園區的冥想空間，讓觀者感受藝術家全神貫注的創作過程。（攝影：John Tao）

　　根據規劃，園區將以展覽廳為核心，向外擴展，包括接待中心、立體雕塑區、室內美術館等。另外，他以自身在臺東生活與創作的經歷，規劃背山面海的藝術家交流會所，希望創作者能短期住宿交流，無論是單純放空、安靜沉思、討論交流，重要的是親身感受臺東的人、生活與自然環境給予的能量。

　　江賢二說：「藝術園區是我一生的志業，我有理想，但要變成實際做法，需要很多人的幫忙。」他用行動向公眾分享臺東的美好，待園區正式完工後，將邀請世界各國的藝術設計、音樂、文學等領域的創作者前來參訪及交流。

　　未來，江賢二藝術園區將是臺東與國際藝術家接軌的平台，打造藝術共群聚落，歡迎來自臺灣各地喜歡臺東、熱愛藝術、享受生活的人，實地體驗藝術、環境、建築三位一體的美學之旅。

　　參訪東海岸大地藝術節，除了江賢二藝術園區之外，肯定也不會錯過「月光・海音樂會」，而音樂會就在臺 11 線 126 公里

附近，這裡是東管處的入口，也是東海岸文化、教育、展演與旅遊服務的重要據點，背山面海的地理位置，形塑出豐富的人文與環境資源。

「這裡以前是都歷部落的耕地，是農業發展和生活最需要的地方，」 Amis 旮亙樂團（Amis Kakeng）團長少多宜·籃代說，成立於 1995 年的阿美族民俗中心，就坐落在東管處旁，占地約兩公頃，擁有遼闊的表演廣場與域外看台，是阿美族的重要據點，可以看到祭屋、家屋等阿美族周邊生活樣貌，是外界認識阿美族的文化、歷史和傳統生活方式的好地方。

————山海間探索原民文化

2006 年， Amis 旮亙樂團正式進駐阿美族民俗中心，負責日常營運管理工作。從建築主體、文化導覽到音樂展演等，都是由少多宜帶領著旮亙樂團，一手規劃完成。

包括設計許多文化體驗活動，例如傳統射箭、竹禮砲、手作哨笛、竹製風鈴和月桃編織等。「進入民俗中心，遊客會認識阿美族的一半；至於另外一半，就要進到部落，跟部落裡的人連結在一起、參與部落，才能百分之百認識阿美族，」少多宜笑著說，而且在這裡的工作夥伴，大多來自都歷部落。

整個阿美族民俗中心，圍繞著廣場中央的木製舞台規劃而成。舞台上方與圖騰雨棚間的支撐，由白色柱狀結構連接，柱體如同樹木枝幹蜿蜒，綁滿阿美族繽紛的傳統編織頸鍊，坐在台下木製長椅望去，可以感受到一股生流不息的氣象。

這個舞台就像是阿美族的集會所，是眾人平時聚會交流的平

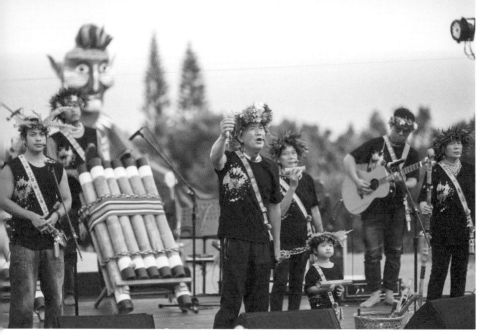
▲都歷阿美族民俗中心由在地的 Amis 旮亙樂團進駐營運，以確實發揚阿美族傳統樂器及文化。（攝影：陳彥豪）

台，傳統上祭屋是蓋在集會所旁，建築體本身不會像現場祭屋一般這麼大，不過為了文化教育與永續傳承，園區裡的建築主體做了加固和等比放大。

　　阿美族在都歷部落歷史悠久，族人居住在相莉溪左岸、都歷山的東麓，屬於成功鎮南段的一部分，在道路尚未開拓前，部落族人都是藉由帆船運送經濟作物。

　　阿美族是有船跟帆的民族，有造舟的能力，而且是阿美族文化傳承的一環，因此從 2023 年開始，部落族人就從河床採集竹子，進行造舟計畫，希望完成竹筏後，能再次航行在太平洋上。

　　園區做為文化展示場域，希望來到此地的遊客，能感受阿美族各種不同生活面向。譬如日常起居、漁牧農獵文化、傳統樂器製作，甚至是男女情愛故事，透過認識阿美族的生活樣貌，自然而然也親近起其他族群歷史，認識原住民族的多元文化。

————找回阿美族的傳統樂器

談起成立旮亙樂團的緣起，就得回到 1994 年，少多宜在公共電視擔任記者，因緣際會下看到一本論文《臺灣阿美族的樂器》，令他大為震驚。這本論文出版於 1961 年，是凌曼立教授經過詳細田野調查、資料考證後寫下的，書中記載了四十幾種阿美族傳統樂器。少多宜心讀完後下定決心：「我們應該要組成一個團，開始製作傳統樂器，開始來發出聲音。」

於是，他辭去工作，花時間研究、蒐集製作傳統樂器的材料，拜訪了許多阿美族耆老，持續奔走於部落間，試圖將失傳的阿美族傳統樂器，一件件拼找回來。

1999 年 5 月，少多宜決心在部落成立樂團，讓傳統樂器的聲音再次響起。他以家人、子女和親朋好友為成員主軸，組成第一代旮亙樂團。所謂旮亙，是指「竹鐘」，原本是阿美族在婚禮中，女子招贅時用來報喜的工具。

不過，少多宜發現，不同竹筒有各自的音色和音高，如果是好幾根竹筒放在一起，就能產生美妙的旋律。每一項樂器，在傳統上不只是樂器，而是媒介，是生活，與農牧業發出訊號的工具有關，更是表達情愫的工具。

從傳統的訊號工具，改造成可以演奏的樂器，不論是驅趕飛禽的竹鼓、傳遞喜訊的竹鐘，都被少多宜做成展演樂器。希望藉此從傳統出發，製作可以運用在現今，跟身體、跟情感都能產生共鳴的器樂。

對於部落傳統樂器的情感，也同樣蔓延在臺灣這座島嶼。

莫拉克風災時，颱風重創全國各地，東海岸出現許多高山檜

▲臺東有豐富的節慶活動，在 2023 年「月光‧海音樂會」中，Amis 旮亙樂團、郭芝吟等音樂人輪番登台演出。（攝影：陳彥豪）

木碎塊遍布海灘的情況。看見各縣市嚴重的損傷，少多宜決定用檜木碎塊製作成笛子吹口，命名為「莫拉克笛」。

隨後，他帶領旮亙樂團，到屏東好茶、霧台部落，以及高雄那瑪夏地區演出，用莫拉克笛演奏〈永遠同在〉這首創作，透過樂器記錄當代，既有莫拉克笛，也有尼伯特笛。製作樂器是旮亙樂團記錄、閱讀時代的方式。

————用傳統樂器記錄時代

如今，旮亙樂團經過五、六代成員交替，團員散布各地，有軍人、警察、店長、牧師等不同行業。只要有演出的需求，上百位身處各地的旮亙樂團成員，隨時都能集結起來，共同演奏阿美族傳統樂器。

「臺東辦的活動，如果沒有旮亙參與，就不算是成功的活動，」少多宜笑著說，臺東有許多重要活動譬如大地藝術季、月光‧海音樂會，都可以看見旮亙樂團的身影。而旮亙也積極在小學開設打擊樂課程，讓阿美族文化教育能持續向下扎根。

經過數十個年頭，少多宜和旮亙樂團持續耕耘地方，守護東海岸的阿美族文化場域，引領在地人、旅人與外國遊客，認識「半個」阿美族文化聚落；聽完旮亙樂團的演出、看見部落青年專注敲擊器樂的神情後，不需要多費唇舌，那份澎湃與感動，往往會吸引眾人，踏上尋找另外「半個」阿美族文化的旅途。

南迴
藝術季

───────

山海間

壯闊　的
原動力

如果說，臺東南迴公路是全臺灣最美的公路之一，
應該沒什麼人會持反對意見。
海天一色的景觀，筆直中帶有起伏的路線，
讓人彷若置身夢中淨土，忘了前行。

(圖片來源：臺東縣政府文化處)

一趟華麗轉身之旅

依偎在碧海藍天，
悠遊自在的我，
好滿足此刻的擁有。

———陳建年《海洋》

行駛在臺 9 線上，在山與海之間徜徉，遠眺海岸線若似彌合天際，盡覽湛藍遼闊的前景，耳畔響起陳建年與圖騰樂團的樂句。這裡是南迴公路，途經的太麻里鄉、金峰鄉、大武鄉和達仁鄉，俗稱南迴四鄉。

　　早期，南迴公路因天然災害、路寬不足，加上大型車往來破壞，路面坍方、修補、中斷狀況經常發生，也影響了臺東人的返鄉之路。2011 年，行政院核定「臺 9 線南迴公路拓寬改善後續計畫」，2019 年年底終於完工，過去常被人戲稱的「南迴（難回）」，至此不再難回。

─────從南方以南到南迴藝術季

　　依據《公共藝術設置辦法》規定，重大公共工程應提撥一定比例經費，用於公共藝術計畫，因此公路局便撥了預算，請臺東縣政府於 2018 年執行第一屆「南方以南──南迴藝術計畫」，邀請二十位藝術家進駐狹長的南迴四鄉創作。

　　「南方以南──南迴藝術計畫」大受歡迎，甚至入圍第十七屆台新藝術獎，雖然最後沒有得名，但只要被提名、入圍，對縣政府來說也是一大肯定。

　　有了「南方以南──南迴藝術計畫」的成功經驗，原本縣政府想循著日本瀨戶內國際藝術祭的模式，三年後（2021 年）再舉辦一次，後來考量到這樣一來可能無法帶動地方發展，所以決定運用花東基金的預算，每年舉辦。

　　相較於臺東其他地區，南迴對當時的遊客來說，是一處相對陌生的地方。但南迴有排灣族、阿美族和魯凱族等部落，自然生

態景觀多元，人文歷史底蘊豐沛，臺東縣政府希望藉由遍布濱海、郊村、山麓的公共藝術作品，做為推動地方觀光發展的動力。同時吸引更多旅人探訪南迴公路，入村感受部落文化之美，帶來消費行為，促進產業發展。

　　因此，第二屆的「南迴藝術季」延續「南方以南」的精神，沿著臺9線、民眾容易抵達的地方設置藝術品，有別於其他藝術季可能引導民眾前往某個祕境，縣政府更希望讓旅人習慣停在南迴公路上，不要跟過去一樣快速通過，多停留幾個點，就有機會多認識臺東。

──────以藝術爲手段留住旅人

　　縣政府文化處的主要考量是，來臺東的旅客未必像在地人一樣熟悉鄉鎮及道路，一下子要進入祕境並不容易，需要時間摸索。以瀨戶內海或縱谷大地藝術季來說，先前做了很多社區營造工作，如果南迴地區沒有先做好事前規劃，就得讓旅人習慣來臺東「停在南迴」這件事，最好的方式就是用藝術作品。

　　為什麼選擇藝術？文化處認為，一般最簡單的做法，是買知名卡通人物的版權，最好針對親子族群，老少咸宜，但他們並不想這麼做，而是希望透過公共藝術來闡述在地文化，不過難免有民眾能否接受的風險，所以需要慢慢修正。

　　譬如，文化處在邀展時，會跟藝術家溝通作品呈現及內涵，不要晦澀難懂，無法體會，盡量接近民眾的生活經驗，看起來是歡愉快樂、正面陽光，而且希望藝術品量體夠大，才能與臺東的海天山色互相映襯，不至於被背景吃掉。

事實上，藝術家創作時，必有其哲學思考，透過藝術作品回應社會議題，但文化處會試著讓藝術家了解南迴藝術季的目標，是希望透過藝術品與環境之間產生連結與互動，進而展現臺東在地特色，吸引旅客，同時也帶動產業。畢竟臺東並不缺藝文場域、活動及展覽，提供藝術家做為抒發理念與創作能量的舞台，南迴藝術季的核心精神是用來連結環境、文化與人，活絡地方產業，目的清楚明白，不能走偏。

　　以 2021 年臺灣藝術家林子堯的作品《潮・南》為例，是用一雙巨大的藍白拖鞋做為創作核心，希望大家可以脫掉鞋子（象

▲海灘上巨大的藍白拖鞋是藝術家林子堯的作品《潮・南》，望之既親切又令人莞爾。(圖片來源：臺東縣政府文化處)

徵束縛），盡情享受大海。旁邊另一組作品是以色列藝術家伊丹‧扎勒斯基（Idan Zareski）的《行走的意識》，橫臥的巨人，與巨大的藍白拖鞋相輔相成，就像巨人拋開紛擾盡情享受大海一般，置放時的角度藝術家其實也思考過，但卻常常因為拍照所需，被民眾或在地人隨意轉動擺放。

從一般觀點來看，移動藝術品似乎令人觀感不好，但縣政府思考更多的是，藝術品與環境之間的關係，與觀者之間的互動，因此在取得藝術家同意下，並不會特別糾結於移動藝術品的問題，反而因此得到一些社群媒體的關注與討論。

而這也正是臺東藝術生活感的最佳證明，它融入於環境，存在於人們的生活中，與人們的生活經驗互相應和，容易被理解、被認同，所以特別受民眾喜愛。

───以空間爲背景創造地景藝術

從策展者的說法，我們可以從另外一種角度看到南迴藝術季的擴散效益與影響力。

2022 年的南迴藝術季，是由中原大學建築系副教授陳宣誠、臺東女中美術班老師康毓庭、臺東大學美術產業學系系主任林昶戎所共同組成的策展團隊，合力完成。

陳宣誠長期投入探索如何在身體與地景間，發展出另一種重新定義建築尺度的方式，同時促使使用者最真實的身體感覺，反覆去認知事物最根本的價值，讓建築成為一種存在於人與環境間的人性化環境。

陳宣誠的創作包括 2014 年臺北市立美術館「X-Site 計畫」

▲以色列藝術家伊丹・扎勒斯基的作品《行走的意識》就位在巨大的藍白拖鞋旁，
是選址擺放的細心思量。（圖片來源：臺東縣政府文化處）

▲在地青年協助外國藝術家魯曼・迪米特夫（ Rumen Dimitrov ）共同完成作品
《 共棲之所 》，是與在地互動的最好案例。(圖片來源：臺東縣政府文化處)

的《 邊緣地景 》，2015 年瀨戶內國際藝術祭家屋計畫《 屋橋 》、
《 城市浮洲計畫 》、馬來西亞《 綠洲聚落計畫 》、《 懸山 》、法國
《 懸山・浮橋 》，以及 2016 年台北雙年展、2017 年夏伽雙年展
《 共感群體 》、哈薩克斯坦美術館《 存在的邊界 》，同時具有豐
富的創作與策展經驗。

　　近年來，陳宣誠特別關注教育與藝術扎根的重要性，往返桃
園與臺東之間，在臺東女中開設藝術教學和立體結構課程。因為
這樣的機緣，他收到康毓庭和林昶戎的詢問：「 我們可不可以組
成一個團隊，一起去做策展和擾動？」於是，他隨即接下南迴藝
術季策展人的工作，展開三個多月的前置溝通和場域抉擇。

　　在規劃策展場域和主軸時，陳宣誠不停思考，如何做出有別
於以往的藝術季，讓藝術作品不是只有打卡與觀光的想像。

　　「 我們常說臺東很美，南迴公路地景層次豐富、景色怡人，
但有沒有可能透過作品，去談地景裡的缺失、缺憾，或是我們不
知道的部分？」對陳宣誠而言，策展過程中最困難的事情，正是

所有公部門主辦的藝術季，都希望建立在觀光的邏輯與系統上，對於在地深化與教育，通常不會有過多的討論。因此，他希望藝術家能以當地的空間背景為主，創造真正的共感地景。

陳宣誠表示，無論設計建築或藝術創作，都應該重新去討論關係，而不只是最後呈現出來的物件，他認為當代建築和藝術生產，時常變成一種不斷重複的行為，而這種重複性，會削弱建築和藝術實踐最核心的價值。

──── 創作過程從模糊到清晰

「因此，比起在乎最後的物件和形態，我更在意的是，為什麼要做這件事情？」陳宣誠說，不論是人跟人、人跟材料或人跟環境之間，應該用關係來取代物質單純存在的狀態。也就是說，藝術實踐的過程，應該建構一種與外在環境、材料與人的「協作關係」，而非停留於生產物上，當代藝術不再是個人想法的抒發，某種程度上，它必須要發現問題是什麼。

同時擁有建築及藝術創作背景的陳宣誠強調，「構築是一件很精準的事情，無論是材料的搭接或是重力的計算。」但在重視清晰的人造過程中，需要創造模糊化的可能，才能讓建築或藝術生產有更多的想像與感知。藝術創作過程中，會有一段時間是創作者個人模糊化的過程，當這模糊化過程變清晰時，就能跟觀者溝通，觀者就可以共感了，這也是之所以叫作共感地景的原因。

秉持這樣的信念，陳宣誠邀集了擅長不同媒材的創作者，共同構築南迴公路的藝術地景，並以「藝術萌生地」做為策展主題。陳宣誠分享他印象最深刻的作品，是他與臺東女中康毓庭老

師合作，帶著十三位臺東高中、臺東女中學生共同完成的《天空織鏡》。

談起這件作品，共同策展人、同時也是《天空織鏡》主要製作人康毓庭老師說：「這真的是一件不可能的瘋狂任務，至今回想起那個暑假，我跟學生們都覺得不可思議。」

────完成不可能的編織任務

陳宣誠知道康毓庭懂編織，在學校教編織課程，也有一批會編織的學生，因此，決定將華源海灣山上設為一處藝術品置放地時，就決定邀請康毓庭老師共同創作。康毓庭說：「起初陳宣誠老師希望做一個 12 公尺的圓形藝術品，12 公尺是什麼概念？大約四層樓高，你可以想像該有多大，我雖然做過編織，卻沒有做這麼大型作品的經驗，一聽到這個尺度，有嚇到我。」

雖然後來將規模改為 9 公尺，但還是得耗費龐大人力、物力等資源。但最恐怖的不只如此。康毓庭說：「《天空織鏡》是用一片 9 公尺、類似同心圓其實是離心圓的編織物，中間嵌一面鏡子，來呈現臺東藍倒映在鏡中，與周邊編織物互相呼應的奇幻感受。編織物由我帶著學生們完成，鏡子及主結構部分則是陳宣誠老師負責。」

由於必須用勾針一針一針地純手工編織，所以要透過非等比放大的計算公式，確定每一圈的尺寸、針數，加上深淺藍色系互相搭配，難度更高。那不是一人可以完成的作品，創作團隊於是出動十三位學生，連同康毓庭老師共十四人，大家抽出時間排班，根據精算出來的每圈針數，在臺東女中的國畫教室裡，花了

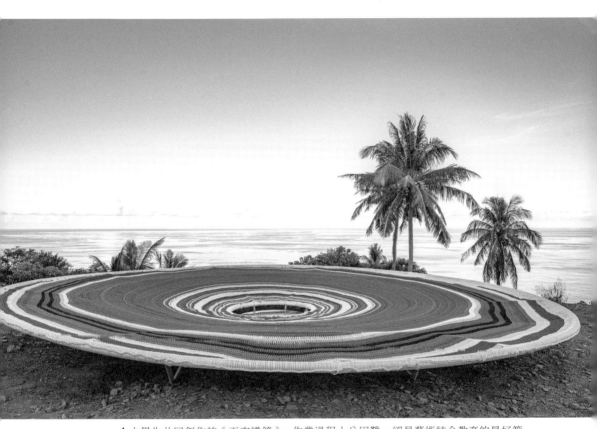

▲由學生共同創作的《天空織鏡》，作業過程十分困難，卻是藝術結合教育的最好範例。(圖片來源：臺東縣政府文化處)

四十五天，才終於完成這組作品。

　　這個大工程看似簡單，其實非常複雜，因為十四位創作者每人每天能工作的時間不一定，無法交接，只能按圖索驥，憑藉著良好默契，記錄當天完成的工作，便於下一梯創作者接手。康毓庭說：「我覺得我最大的成就感，就是能將這個離心圓編織，同步讓這麼多人一起作業，真的非常不容易。」

　　完成編織物後，如何運上山又是一個卡關處。

　　康毓庭說：「去過的人都知道，那個位置位於半山腰，路很小，都是單線道，而且作品很重，得出動超大吊車才運得上去，但超大吊車卻上不去坡道，必須換較小的吊車，換了吊車卻下不了編織物，得請怪手幫忙……」

　　好不容易完成編織物的運送，康毓庭跟學生們還得負責做最後與主結構的整合，一群人在酷暑的太陽底下，綁繩子綁了七天。康毓庭說：「鄉公所很貼心，幫我們準備陽傘，不過還是有種曬太陽曬到懷疑人生的感覺。」

　　所幸，所有人看到《天空織鏡》成品時都覺得超不可思議，大量的藍色織繩，編織出柔軟的布料，搭配鏡面，反射天空與海的湛藍。擺放地點也是一絕，面向海洋，視野極佳，即使耗

▶森川自然工藝聚落的創作《Kawpuan 生根·合力》，以排灣族的陶壺爲意象，象徵生命的起源。（圖片來源：臺東縣政府文化處）

費一番功夫才能抵達，還是讓人大呼「好值得！」

除了作品本身的特色之外，陳宣誠也觀察：「透過藝術作品，我們可以讓更多的學生參與，才是藝術創作有意義的地方。」康毓庭則認為，以教育為切入點，結合在地與藝術季，是 2022 年南迴藝術季最大的挑戰，但其擴散效益是：南迴藝術季不只有觀光客拍照打卡，臺東縣民也會，因為作品出自臺東學子之手。

這也是南迴藝術季最特別之處，讓全臺灣看到「教育的可能性」，甚至思考藝術季只能有藝術家嗎？策展人有沒有遠見，可以擴大藝術季的影響力，不是只靠媒體宣傳、網路打卡。

──────從藝術季看到更多可能性

陳宣誠認為：如何走進環境、連結在地，開展教育和協作關係，運用藝術和地景創作，補足在地不見和消失的部分，讓藝術季不會流於文化與符碼的消費，也是藝術實踐的硬核。

「我們可能是預算最少，但留下影響力最久的大地藝術季，」陳宣誠認為，臺東有著其他地方無法取代的地域特色，透過藝術展演活動的大型動員，讓作品型態與風貌更加多元，同時也讓不同層次的在地關係持續嵌合。

臺東縣副縣長王志輝則觀察：「這幾年，南迴完全不一樣了。以前遊客在南迴只會休息上廁所、買紀念品，現在可以玩的行程很多，民宿、餐廳一間一間開。過去南迴是『難回』，很難回去，現在是『難忘的回憶』。」

南迴藝術季實現了臺東成為大型美術館的意象，也讓在地居民與旅人過客，重新和臺東的山、海及土地對話。

◀豪華朗機工的作品《在
𡶛》，以颱風過後留下
的廢棄物為媒材進行創
作，代表對自然循環致
敬，並有再生、在森等
深意。(圖片來源：臺
東縣政府文化處)

聽南迴的聲音──金崙海洋音樂節

臺東南迴四鄉之一的太麻里鄉，素有「日升之鄉」美譽，每年跨年之際總是吸引不少旅人迎接第一道曙光。熱門觀光景點很多，譬如：櫻木花道平交道的景色，恰似漫畫《灌籃高手》江之電鐵道的場景；多良火車站的月台則因臺鐵藍皮解憂號聲名大噪；金崙溫泉則可以結合金崙火車站，推出鐵道旅遊泡湯行程。

無論是自由行的散客或聞名而來的旅遊團，都為人口約為一萬人的太麻里鄉帶來潛在商機。身為南迴線門戶的太麻里鄉，期望旅遊人潮再創高峰，在原住民族委員會、臺東縣政府、臺東縣議會、太麻里鄉公所、金崙部落商圈發展協會等機關單位共同協力下，舉辦 2022 年 qali ari 金崙海洋音樂節（注：qali ari 為排灣族語，意即：朋友走吧）。

太麻里鄉公所農業暨觀光課課長劉寶雄表示，南迴地區音樂性活動少，居民若要欣賞音樂演出還要特地到臺東市區，所以想辦一個音樂活動活絡在地經濟，邀請民眾前來感受太麻里的熱情。

活動地點選在金崙沙灘，是因為大多數遊客熟悉金崙溫泉，透過打造南迴線最大型的音樂盛典，未來就可以夏天聽音樂、冬天泡溫泉，形塑太麻里品牌形象。

qali ari 金崙海洋音樂節從下午開始，由海洋市集打頭陣，滿足民眾伴著音樂大啖在地特色美食、採買原住民手工藝品、文創商品及農特產品的願望，晚上再開心聽音樂，享受熱情仲夏。

由於是鄉內首次主辦大型音樂活動，鄉公所推出音樂節結合部落旅遊的配套遊程，深入部落知名景點，認識排灣族文化，期望未來能持續升級硬體設備，策劃更吸睛的歌手表演，逐漸建立品牌形象，進而帶動部落產業發展，讓太麻里鄉不只是日升之鄉，也是南迴四鄉音樂活動的發聲之地。

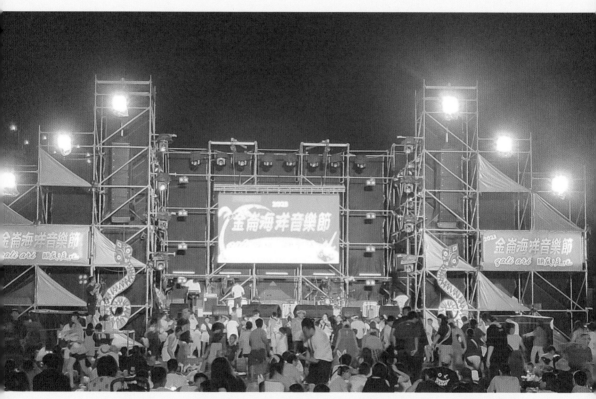

▲ qali ari 金崙海洋音樂節為太麻里鄉首次舉辦的大型音樂盛會，希望為在地創造
更多商機。(圖片來源：太麻里鄉公所)

探訪南迴藝術的起點──臺東美術館

在遼闊的草皮上，坐落一棟由弧線與切線組合而成的建築，屋頂有著如海洋流動的平面弧形造型；後方的矩形建築設計素樸，立面線條筆直而俐落，金屬材質的馬背式屋頂象徵遠方山脊。

在兩棟建築物間，貫穿一條 20 米寬的均質廊道，猶如山海軸線一般，直通對街的兒童公園。這裡是臺東美術館，全臺灣第一座縣立美術館，也是結合山海意象、南島文化、藝術典藏、美學教育和常民生活的文化場域。

臺東美術館可分為一、二期館舍，一期館舍完工於 2007 年 7 月，主要功能為展示與典藏藝術作品；二期館舍於 2009 年 11 月正式營運，視覺風格輕盈，且空間配置自由彈性，強調藝術創作與常民生活的互動協作，同時做為藝術學習的多點介面。二期館舍中有文創教室、餐廳、咖啡店、藝術家駐館空間，結合當代美術館的多元功能。

二期館舍的設計，保留建築三面的落地窗，並運用鋼鐵與玻璃元素呈現現代幾何風格，希望增加視覺流動的可能性與延展性。建築師設計了兩條藝術迴廊，擴大藝術展演範圍，形成藝術作品與建築體共構的戶外展演空間群。

館舍後方有一處圓洞天井和大樟樹，有機的生命體擾動了人造的結構物，隨著陽光灑落、微風吹拂和空中葉落，在人、自然與建築間，產生更多融滲、流動和情感牽引。

美術館園區位於市中心北側、臺東都市計畫第 15 號公園預定地，遠眺可見雲煙裊裊的都蘭山巒。寬廣的腹地與林蔭步道，是在地人散步漫遊的日常地景。

各個類型的創作者，不管是藝術、文學、設計等，不限於視覺創作，都可以來這裡駐館，開工作坊、舉辦講座。有別於傳統美術館的展

▶臺東美術館以藝術迴
廊擴大展演範圍，也
融入自然天光。(攝
影：林茂)

覽功能，臺東美術館的空間，為藝術家創作與實驗、市民朋友參與藝術
體驗的開放場域。每一年，都有來自各地的藝術工作者，參與臺東美術
館的駐村計畫。創作類型涵蓋視覺藝術、表演藝術、藝術評論、文學、
策展和電影等，讓多元的藝術展演型態，持續在地方發生。而在藝術家
駐館期間所辦理的講座和工作坊，將藝術理念和創作過程面向公衆，賦
予藝術實踐公共參與的意義。

　　過去，臺東縣政府文化處負責展覽與文化推廣工作，美術館落成
後，除了肩負起典藏與研究的任務，更重要的是，拉近民衆與場館和
藝術之間的距離。除了定期策劃豐富的展覽內容，同時整合與媒合多尺
度、多層次的藝術資源，更長期推廣藝術教育和美學實作，培養不同藝
術領域的人才。

　　館區中庭高低起伏的木棧道，若似舺板和船體，不規則的斜傾船
身，像是在海面上漂流的殘影。如果將臺東的多元族群文化形容成澎湃
的湍流，那臺東美術館正是那艘，承載著記憶座標、在文化洋流上持續
航向遠方的船。

(圖片來源：臺東縣政府文化處)

藝術是擾動社區的媒介

南迴藝術季可說啟動較晚，

但後續擴散及影響力卻令人驚豔，

而擾動這一切使其產生變化的，

是一股強而有力、自發性的在地力量。

南迴地區的精采度，不僅來自開闊的山海景觀，以及點綴其間的藝術創作，各部落組織、商圈及社區發展協會，也在其中扮演著推波助瀾的重要力道。

對於社區及居民來說，大地藝術季的舉辦是一種媒介、是一個機會，吸引來自臺灣及世界各地的遊客，認識南迴地區風土民情的美好，也是南迴擺脫過去沒落、難回的形象，成為遊客創造難忘回憶的所在。

翁麗吟／臺東縣議員

帶動產業吸引人口回流

我是臺東第五選區議員，主要選區是南迴四鄉。從早期至今，在議會裡就十分關心南迴線的發展。我常跟前任縣長黃健庭和現任縣長饒慶鈴說，縱谷有農村水保署推動「漂鳥197」、東海岸有東管處的「東海岸大地藝術節」，所以臺東縣政府應該多關心南迴地區。

第一次舉辦「南方以南──南迴藝術計畫」的時候，說真的，在地人都不太清楚做這些藝術品要幹嘛。後來因為尼伯特颱風來襲，摧毀農民的荖葉園，搭設荖葉園棚架的水泥柱和鋼筋被當成廢物堆在垃圾場，藝術家就很有巧思地把它做成藝術品，放

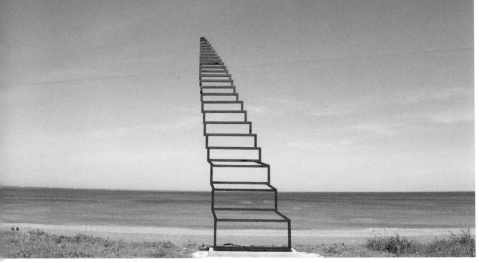
▲南非藝術家斯德瑞東・范・德・莫威（Strijdom van der Merwe）與臺灣藝術家周聖賢共同創作《通往天堂的階梯》，打破環境限制，營造無限想像空間。(圖片來源：臺東縣政府文化處)

在南迴公路大鳥海邊，可是很多在地人看不懂那是什麼，需要經過解釋，才知道是用回收材質製作而成，晚上月亮照下來，鐵絲有一點反光效果，拍起照來非常美，在地居民才恍然大悟：原來藝術季就是用藝術把美麗的事物帶進來，大家就慢慢接受了。

後來南迴藝術季固定舉辦之後，我們這裡多了非常多膾炙人口的作品，譬如《通往天堂的階梯》、《行走的意識》、《潮・南》，都是民眾一眼就看得出來的藝術品，不需要解釋就能獲得認同感，放置的地點也很恰當，方便抵達，讓民眾很容易前往欣賞，所以效果一下子就出來了。

有了南迴藝術季之後，我覺得南迴地區的遊客變多了，而且很多都是專門從臺南、屏東、高雄坐火車來的遊客，甚至有來自國外如香港、日本、韓國的遊客，南迴這裡的產業也隨之發展，許多年輕人看到家鄉有了希望，紛紛回來一邊經營民宿、一邊繼承家裡農業耕作，對人口增長也有一定的幫助。所以我很佩服縣政府團隊，也相當支持南迴藝術季，希望未來還是要繼續往這個方向發展。

武薩恩／打個蛋海旅、力卡咖啡創辦人
一切都在對的時間發生

2015 年歸鄉之前，我在臺北及臺中工作，對藝術季並不陌生，回到家鄉後，有機會參與 2018 年「南方以南──南迴藝術計畫」在金崙舉辦的說明會，第一個想法就是超開心的，沒想到這地方居然也會有藝術季。

那一年，大多藝術品集中在大武，金崙較少。印象中有聽到朋友轉述在地聲音，覺得這些返鄉青年所創作的作品，是否具備在地的代表性。

其實類似的聲音，在辦活動時一定會出現，即使我已經返鄉八年，也在金崙有自己的事業發展，深入地方事務與產業活動，身為 2023 年南迴藝術季策展團隊的一員，回到太麻里鄉公所開說明會時，還是會被質疑是否具備代表性。

面對質疑的聲浪，策展團隊只能想盡辦法溝通協調，取得在地居民的認同與理解。不過，藝術家駐地創作期間，有許多機會跟部落年輕人互動，他們協助藝術家完成作品，也會擦出有趣的火花。

譬如，在金崙沙灘有一組藝術家李蕢至的作品，其型態像弦月，也像皇冠，缺口面對部落，弦月輪廓（皇冠正面）則面對

海洋。部落年輕人看了覺得奇怪，告訴李蕡至：「你這設計是錯的！」李蕡至回應：「那你有什麼想法？」年輕人說：「如果我是你，會反方向放，因為它像舞台，表演者背對山林、觀眾則是坐在背海的方向看表演。」諸如此類有趣的互動經常發生，也可以看出部落年輕人不受框架規範，愛唱歌愛表演的天性。

而這也是藝術季最有趣的地方，與觀者的生活經驗連結在一起，藝術家創作過程中會產生變動、滾動式調節，我們永遠不知道他們和在地人交流時會迸出什麼樣的火花，甚至影響作品。

————藝術季帶動社區旅遊契機

此外，在創作過程中，也經常會有突發的困難與挑戰。譬如森川自然工藝聚落位於新興國小外的作品，是在工作室完成半成品後，再安置到地點，做最後收尾與修飾。可是安置過程中，發現部落房子不高、電線桿太多又太低，不容易移動作品，需要很多人協助，我們也是臨時調動了部落居民前往幫忙。

我覺得今年的南迴藝術季，剛好遇到疫情正式解封、國門大開，大家開始建立「疫後旅行樣貌」，部落民眾也愈來愈能接受外來遊客。因此，今年除了策展，團隊也與南迴永續旅行聯盟合作，推出四條部落旅行路線，帶領遊客欣賞藝術作品，深入介紹部落歷史文化，套句排灣族語來說，今年真的是「pacengceng」，也就是「一切事情都在對的時間發生」。

我們也期望將永續旅行聯盟三個重要的概念：環境永續、生態永續、文化永續，透過南迴藝術季，帶進社區旅遊，讓遊客來到南迴，可以享受一趟藝術與文化兼具的南迴藝術季巡禮。

戴永明／雜貨店的兒子民宿創辦人
強化部落與藝術季的連結

　　我是金崙的排灣族，太太是阿美族，夫妻兩人都是土生土長的金崙人。我從事軍職，正當 2020 年疫情爆發的那一年，選擇退伍回家鄉，大家都笑我傻，覺得這個決定很危險，但其實我從 30 歲開始，就已著手規劃十年內歸鄉，從事斜槓人生。會有這樣的想法，是因為從小到大看到部落裡只有老人與小孩，青壯者必須出外討生活，造成家庭分隔兩地的現況。所以我想回家鄉做點事，整合部落資源，活絡產業發展，拋磚引玉，讓金崙有機會成為能安居樂業的家，期許自己為這塊土地創造一個共好、共享、共榮的希望。

　　回到金崙，就以一手打造的民宿為平台，與公所場域 OT 合作，自費自力，把原本的蚊子館整合成多元文創基地，成立十二人的雜貨店經營團隊，與雄獅旅行共好合作，開創長期的在地導覽就業流量，藉以行銷部落，目前合作第二年，已經有十萬人次搭乘藍皮解憂號造訪金崙。

　　2022 年 6 月，創立原民部落商圈「金崙部落商圈發展協會」，整合各部落八成以上業者，協力打造有人情味的觀光特色部落，在國發會助力下成立青年培力中心，以人文、生態、環境

為核心價值，期望能循序漸進、共同努力，讓部落走上能自足永續經營的觀光 ESG 部落產業循環，轉化政府資源幫助大眾與家鄉，成為長遠正向的力量。

對於縣政府舉辦南迴藝術季，這是良善的美意也是很好的政策，除了讓南迴地區被看見外，也提升了在地產業發展的質感，帶動更多優質旅人來找尋藝術作品，達到縣政府希望創造讓旅人停留的目標。

————創造青年回流機會

但站在個人觀點，藝術品置放的地點基本上都沿著臺 9 線，有些旅人拍照打卡之後就直接離開，不一定會進入部落感受文化內涵，我覺得這是比較可惜的。若能結合在地特色及原有的深度導覽行程，讓外界更能認識各部落不同的人文風情，也能增加大地藝術季與部落之間的連結，進一步帶動經濟活絡、創造就業機會及藝文人才發展，可說是皆大歡喜的美事。

每個人站在不同的位置上，看事情的角度不同，但都會彼此尊重。縣政府有其考量，藝術家、策展人有選點的眼光，如何平衡各方角度，透過細膩思考延伸並擴散效益，值得深思與探討。

除此之外，之前曾發生遊客爬上藝術作品而跌下來受傷的新聞事件。如果訓練在地原有的專業導覽人擔任導覽工作，不但會提醒安全事項，也能推廣縣政府的好政策，倡導愛護藝術品，尊重部落文化與環保的觀念，監督不製造垃圾，支持永續環境、綠色旅遊，有助於促進部落產業發展、環境保護、吸引人口回流的正向循環。

172

葛鴻文／達仁鄉鄉民代表

南迴很美，拐個彎更美

2018 年臺東縣政府推動「南方以南 —— 南迴藝術季計畫」，有兩件作品在南田，當時我擔任南田社區發展協會理事長，正好帶著協會團隊全力發展觀光，有了藝術作品的進駐，對於吸引遊客十分有幫助。

兩件作品中，一件是游文富的《南方向量》，是用竹子編織成一片海風形象，象徵南迴地區山海兼具的風土地貌。游文富是我空軍官校的學長，我還幫他找了好幾位村民，一起協助編竹子，記得創作期間正值暑假 7、8 月，天氣非常炎熱，在大太陽底下工作十分辛苦。

另一件作品是陳勇昌的《豐饒》，他是原住民藝術家，作品是用竹片編織成雕塑，重現陶甕、小米及弓箭等排灣族重要文化象徵，因為他是在工作室先編好，再移到置放場地，所以跟在地的互動較少。

有了藝術季之後，明顯的觀光客變多了，可是我們更希望遊客除了在臺 9 線上蒐集打卡藝術品之外，也要拐進村莊體會在地風土民情，所以我們常喊一個口號：「南迴很美，拐個彎更美！」譬如南田村，真的是一處非常靜謐美麗的排灣族部落。

▲對於藝術家李蕢至的作品《Qadaw 太陽》坐落方向，在地居民提出了很不一樣的意見，那是生活的經驗。(圖片來源：臺東縣政府文化處)

　　就我所知，在地人對藝術季都很歡迎，也相當引以為傲，只要有朋友來就會熱情地帶他們去看、去拍照，而且置放地點幾乎都在公共區域，不會對居民造成不便，不過民眾很愛問：「那是什麼？」因為有些藝術作品很抽象，所以剛開始社區發展協會的工作同仁都要自己先去了解藝術品背後的創作理念，才能分享給在地居民知道。

　　其實在 2018 年之前，南田可以說沒有任何產業發展，自從有了藝術季，加上 2020 年 10 月臺東縣政府與屏東縣政府合作，我們爭取到阿塱壹古道的保留名額，部落觀光產業才開始慢慢蓬勃發展。

　　如今，我們已經形塑出以阿塱壹古道為主的部落遊程產業鏈，結合安朔、南田、森永三村之力，提供餐飲、民宿、導覽、射箭、手作 DIY（如皮雕、串珠、小米釀體驗）、接駁等服務，

遊客若想造訪阿塱壹古道，卻訂不到屏東縣政府或旭海社區所提供的名額，可以使用南田社區的 50 個名額，條件則是必須在南田社區發展協會所設計的遊程項目中，選擇兩項體驗。這些遊程及導覽服務提供者，都是社區居民及店家，無形中帶動原鄉部落產業發展，也吸引旅外青年返鄉繼承家業。

創造共感地景

筆直的公路,周圍是藍色的天與大海交織而成的景色,

隨著日夜、四季幻化出不一樣的光影,

沿著臺9線設置的大型地景藝術,

伴隨遊子返鄉之路,也豐富了旅人的遊程。

　　「南迴」串起的南方，對旅人來說是夢想中的淨土、夢幻的風景；對於回家的人來說，卻是夢想生根發芽的地方。透過「回家的實踐者」與藝術家的共構對話啟航，我們將「重返南方、人與自然連結的所在，身心得以安頓處」。

《1314 號的藍》
創作者：林昶戎、鄭元東
年份：2022 年

　　在大武鄉尚武漁港堤防
上，是林昶戎和鄭元東合作創
作的《1314 號的藍》。立面
如一間家屋和教堂，側面看去
則像一艘在船塢停泊的小船，
既真實又抽象的存在。鍍鋅鋼
板與鎝管撐起結構，風聲穿透
建築構面，海浪就像歌聲此起
彼落。觀者站在不同位置，流
動、抽象且多維度的視覺體
驗，持續在岸頭的船屋裡發生。

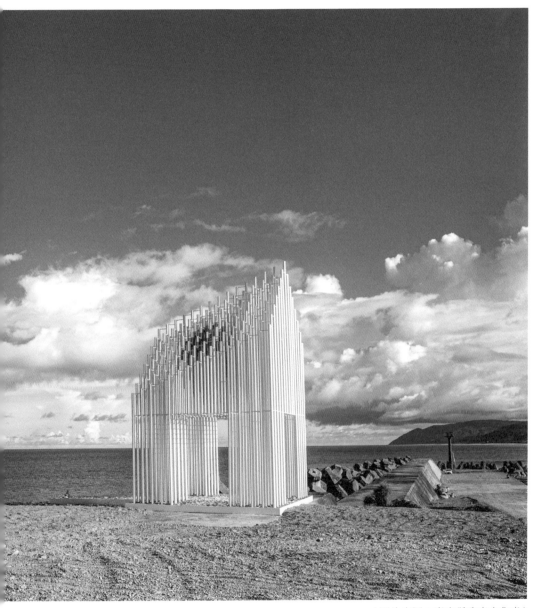

（圖片來源：臺東縣政府文化處）

《藍色迴旋》
創作者：廖琳俐
年份：2022 年

　　置放在太麻里鄉華源海灣
的《藍色迴旋》，是藝術家廖
琳俐的作品，她擅長使用易逝
和非恆態的媒材型態做創作。
她說：「希望做一個有機造型
的作品，在大自然裡置放，但
不只處於置放狀態，而是形成
一種共存關係。」

　　作品使用藍色透明性的材
料，當經過光線照射後，地面會
產生和海一樣的色澤，這種顏色
會隨著日照時間和位置，出現不
同的變化。「選擇這種材料也有
脆弱性，但因為這樣的脆弱和晃
動，它會和風產生一些對話。」
廖琳俐嘗試捕捉這種短暫性、且
終究會流逝的變化。在遼闊的
太平洋與天空交織處，《藍色
迴旋》靜靜俯臥在南迴海岸線
上，與大地依存，與海洋相互
滲透。

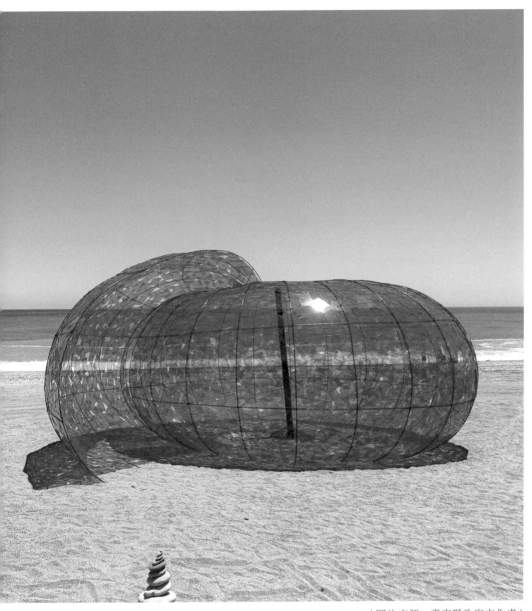

（圖片來源：臺東縣政府文化處）

《微光懸亭》
創作者：陳宣誠
年份：2022 年

　　《微光懸亭》是陳宣誠在大溪國小創作的地景，將原本社區裡廢棄的候車亭，改造成人們願意停留而聚集的空間。

　　在和當地居民、村長、大溪國小校長與師生討論過後，陳宣誠決定拆除損壞的鐵料，利用藍紫色、黃色和紅色的極光玻璃紙，構築新的金屬構件，隨著候車亭豐富的光線變化，南迴的顏色持續層疊，絢麗灑落。「藝術創作的過程，除了理解和認識，它應該要喚起某種關照，大家會開始知道這個地方，想要做點什麼事情。」如此一來，閒置的空間被賦予了不同的生命，作品改變了原來的地景和地貌，成為全新的空間型態；而候車亭不再只是交通運輸環節中的一個節點，更是任何關係開展的可能性。

（圖片來源：臺東縣政府文化處）

《共棲之所》
創作者：魯曼‧米霍夫‧迪米特夫
　　　　（Rumen Mihov Dimitrov）
年份：2023 年

　　這組由保加利亞藝術家魯曼‧米霍夫‧迪米特夫所創作的作品《共棲之所》，是以漂流木為主要素材，結合場域所設計的雕塑裝置。

　　漂流木和細枝結構成幾座高達四米的樹狀物體，同時支撐著環狀結構的木道，形成一個半圓形的路徑，高出地面一米半，從而為鳥類創造了一個安全棲所，希望讓人們從不同的視野、角度享受這片山海自然，並培養對在地野生動物的愛和尊重。

　　魯曼坦言，來到臺東岸邊創作是嶄新且充滿挑戰的，尤其是氣候變化多端，加上堅持用漂流木完成作品，但近年漂流木取材困難，所幸有企業贊助莫拉克颱風時清淤並保留至今的漂流木，魯曼才能順利完成作品。

（圖片來源：臺東縣政府文化處）

結語

眾志成城，百花競放

大地藝術季的舉辦，
將臺東帶進世界，也把世界帶來臺東，
如何在既有基礎上，提升影響力及擴散效益，
將是迎向下一步的重要課題。

　　近幾個月，網路上突然出現臺東最新 IG 打卡景點，那是一隻用黑鏽色金屬媒材形塑而成、紋上排灣族圖騰的手，拉著一堆海廢上岸的大型地景藝術品，映襯著遠方的藍天碧海，既壯觀又發人省思。

　　旁邊的說明牌上寫著：「加拿大藝術家戴夫‧海德（Dave Hind），以波浪和山谷的圖騰呈現排灣族手紋的意象，象徵臺灣豐沛富饒的人文與自然能量。」

　　戴夫堅持使用回收廢鐵和海岸邊漂流物，同時他也在思考該

186

如何與環境互動，進而保護海洋與生態，希望將永續概念融入作品中。

　　作品尚未命名，戴夫表示：「謝謝臺灣每一個人的邀請和款待，現在我有一個寶貝坐落在臺灣，望著太平洋，邀請大家為這件作品命名，邀請大家在現場和作品拍照互動，同時觀賞南田這片美麗的海洋。」

　　這組作品是臺東縣政府為了想走阿塱壹古道，卻苦於搶不到限量名額的遊客，所設計的阿塱壹微型古道，起點在臺東縣達仁鄉南田村，終點則是臺東與屏東的交界處，也就是「海廢之手」所在地。

　　至於阿塱壹微型古道的入口處，設有另一座地景藝術，名為《山海之間》，是由排灣族藝術家拉夫拉斯・馬帝靈所創作，其設計理念為：「阿塱壹古道是先民們與山海之間，沿著海岸線慢慢堆砌走出的一條道路。此設計一面是海洋，一側是象徵群山的鐵雕，山與海又堆砌出房屋形狀，隱喻先民們藉由此道路建立家園。遊客可於山海中鋪設的卵石道上走過，拍照留念，與此地標進行互動，也可由此地標知道古道的故事。」

────從北至南，以藝術相迎

　　為了落實臺東就是一座大美術館的理念，臺東縣政府根據遊客最常進出臺東的三處：北邊從長濱一路沿著東海岸南下，西邊自縱谷進入，南邊走南迴公路；分別設計了藝術作品來迎接旅客。

　　且不說縱谷及東海岸各地有大地藝術季的作品，南迴阿塱壹微型步道也在 2023 年完成了入口及雙東（臺東、屏東）交會處

的地景藝術作品。

　　至於長濱，是一個很特別的地方，不僅是臺東的門戶，在東海岸扮演重要位置，有很多民宿、餐廳，長濱也是想過開適退休生活的高端消費族群選擇 longstay 的地方，周邊藝文資源十分豐富。

　　在長濱鄉公所主導、臺東縣政府的協助之下，邀請六位藝術家於長濱駐地創作，同時進行老街環境及店家門面轉型與再造工作，並以「潮間帶」為主題，結合長濱地方文化及產業特色，將長濱老街打造成小而美、具備多元文化的特色商圈。

————藝術帶動小花效應

　　策展人歐陽穎華觀察，過去政府部門做商圈輔導，最常運用的模式就是邀請專家去指導店家，店家被迫上了許多課之後，什麼都沒發生，意義不大。

　　但是在臺東，從縱谷大地藝術季輔導店家開始，便採取了解店家需求，同時提供所需協助的模式。有人缺的是硬體設備，有人不知道如何設計菜單或擺盤，有人不懂怎樣才是體貼到位的服務流程，每個店家所需不同，輔導團隊便透過陪伴、理解、發現問題等過程，進而提供客製化的顧問服務。

　　譬如在池上的阿婆婆米食館，輔導團隊進入現場了解狀況之後，發現餐廳最亟需改善的問題就是下雨時用餐的地方會滲水，在解決積水問題後，店家主動投入資源進行餐廳重整翻新工程，最後輔導團隊甚至連碗筷、菜單等都幫店家設計好了。

　　這就是心理學上常談的小花理論，雖然從不起眼的小處著

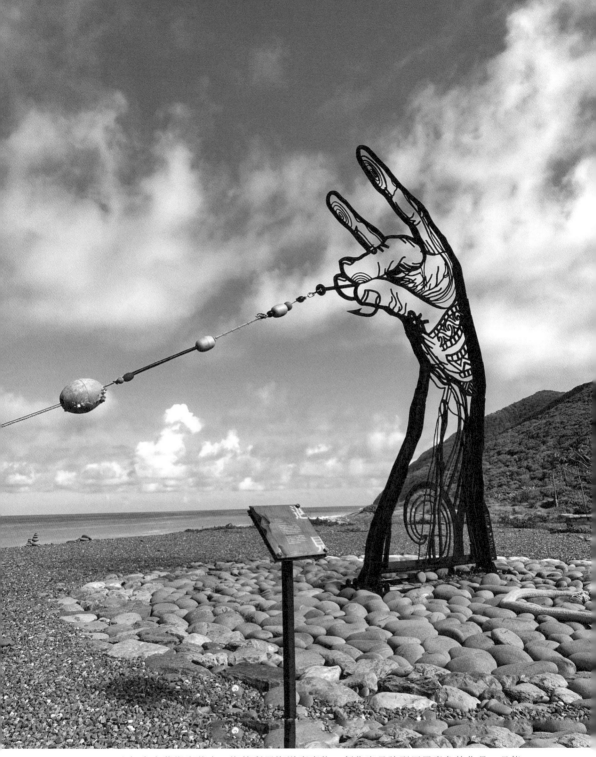

▲加拿大藝術家戴夫‧海德利用海洋廢棄物，創作出具強烈原民意象的作品，且能
　傳遞保育及永續概念。（攝影：羅德禎）

手，看似緩不濟急，一旦堅持某一部分的改善，時間一久，狀況就會產生質變，進而引發一連串正面積極的效益，是最有效也是最根本的方法。

　　將藝術及文化導入治理，便是使臺東產生小花效應的最佳手段，潛移默化中，臺東變得更美了，臺東人更懂得如何欣賞藝術，並將美學導入生活中，遊客也愈來愈愛臺東、黏上臺東。

　　不過，藝術季還是有亟待突破之處，譬如「商業化」。

　　對於這點，曾隨同農村水保署前往瀨戶內海參訪的源天然農業創辦人羅永昌分享，日本大地藝術祭之所以成功，民間力量的投入十分重要，因為企業彈性大，市場行銷精準，知道如何善用資源，提高藝術季的知名度及作品價值，絕對有助於延伸活動本身的影響力及擴散力。

　　譬如，日本藝術家草間彌生最著名的南瓜系列作品、佇立在

◀只要願意，在臺東一定能體會「慢」的生活美感。（攝影：羅德禎）

日本瀨戶內海直島的《黃色南瓜》，推出各項聯名商品，行銷全球，帶動作品效益，也讓粉絲們興起造訪瀨戶內海的動力，即是藝術季商業化的最佳案例。

————提高藝術季影響力的關鍵

打個蛋海旅創辦人武薩恩及雜貨店的兒子民宿創辦人戴永明也認為，藝術品設置的點大多沿著海岸線，但部落卻是沿著流域生活，想引導遊客不只是走馬看花拍完照就走，就必須提供深入部落的誘因。

譬如跟旅行社或旅遊組織合作，設計結合藝術季及部落文化體驗的遊程，或者微調選點策略，都是可以思考的方向。

以「臺灣國際熱氣球嘉年華」為例，在累積十多年的主辦經驗後，2023 年特別與臺東設計中心合作，找在地廠商，由公部門協助設計產品，免費授權，讓廠商在市場上銷售聯名商品，也是一種延續及提高活動商業價值的做法。

總之，一場活動要成功，必得轉換成產業，不能孤芳自賞，唯有如此，才能真正為地方加值，讓地方特色被看見，讓年輕人看見家鄉的希望，願意返鄉奮鬥。

臺東，這座慢得剛剛好的城市，以一年四季的山海天美景，交織成令人醉心的臺東藍，透過各項藝術文化活動，讓人們在愉悅心情中，深度體會由「慢」萃取而成的生活美感及態度。這座大地美術館，絕對不會讓你失望。

BGB561 社會人文

我的大地美術館
臺東藝術、環境與人的對話

作者──Lisin Icyang（田瑞珍）、顧旻

企劃出版部總編輯──李桂芬
主編──羅德禎
責任編輯──楊沛騏、李美貞（特約）
美術設計──張閔涵（特約）、劉雅文（特約）
插畫──劉雅文（特約）
專案授權──臺東縣政府

出版者──遠見天下文化出版股份有限公司
創辦人──高希均、王力行
遠見‧天下文化 事業群榮譽董事長──高希均
遠見‧天下文化 事業群董事長── 王力行
天下文化社長── 林天來
國際事務開發部兼版權中心總監──潘欣
法律顧問──理律法律事務所陳長文律師
著作權顧問──魏啟翔律師
社址──臺北市 104 松江路 93 巷 1 號
讀者服務專線──02-2662-0012 ｜ 傳真──02-2662-0007；02-2662-0009
電子郵件信箱──cwpc@cwgv.com.tw
直接郵撥帳號──1326703-6 號　遠見天下文化出版股份有限公司

製版廠──中原造像股份有限公司
印刷廠──中原造像股份有限公司
裝訂廠──中原造像股份有限公司
登記證──局版台業字第 2517 號
總經銷──大和書報圖書股份有限公司｜電話──02-8990-2588
出版日期──2023 年 9 月 27 日　第一版第 1 次印行

定價──NT450 元
ISBN──978-626-355-429-0
GPN──1011201234
EISBN──9786263554313（EPUB）；9786263554306（PDF）
書號──BGB561
天下文化官網──bookzone.cwgv.com.tw

國家圖書館出版品預行編目 (CIP) 資料

我的大地美術館：臺東藝術、環境與人的對話 /
Lisin Icyang（田瑞珍），顧旻作. -- 第一版. -- 臺北市
：遠見天下文化出版股份有限公司, 2023.09
　面；　公分. -- (社會人文；BGB561)
ISBN 978-626-355-429-0(平裝)

1.CST: 地景藝術 2.CST: 裝置藝術 3.CST: 藝文活動
4.CST: 臺東縣

920　　　　　　　　　　　　　112015010

天下‧文化
BELIEVE IN READING